自由彩繪！

歐風童話
黏土迷你小鎮

房型、屋頂、牆面、門窗造型，
自由組合出N種變化。
以喜歡的色彩，開心彩繪就很美。
設計出你的夢想迷你屋、童話小鎮吧！

玩土屋の幸福工坊·
洪秀芬Kiki◎著

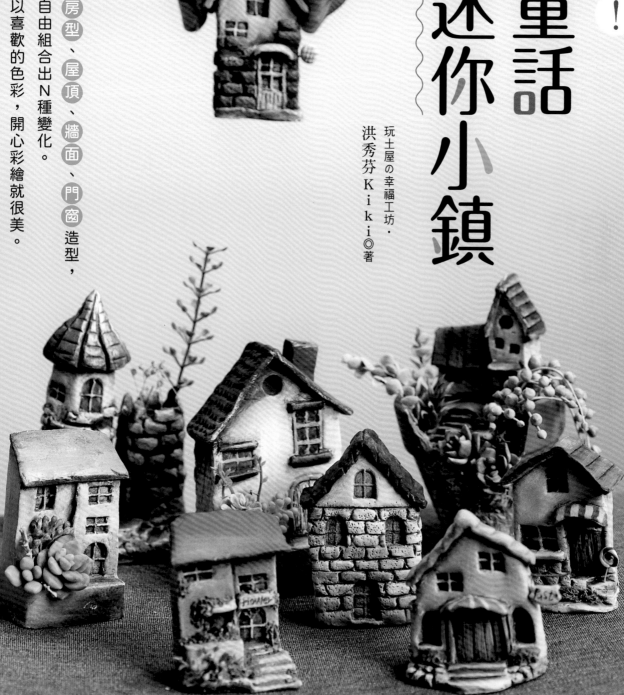

Contents
目 錄

CHAPTER
1
景區遊覽篇
童話的歐風彩繪小鎮……Page.12

市區

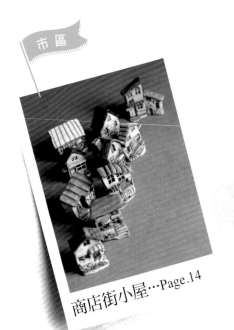

商店街小屋…Page.14

住宅區

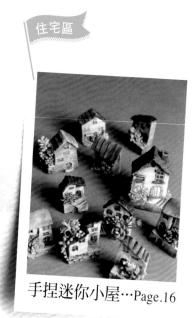

手捏迷你小屋…Page.16

城堡區

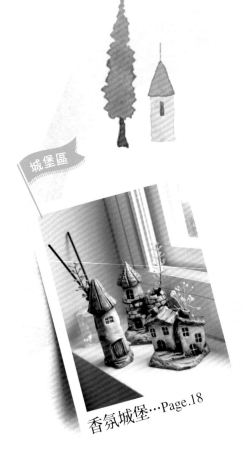

香氛城堡…Page.18

山城區

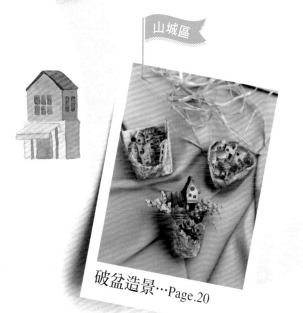

破盆造景…Page.20

森林區

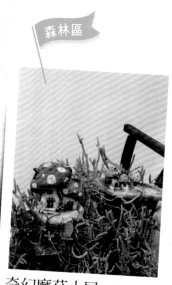

奇幻磨菇小屋…Page.22

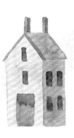

Seasonal view

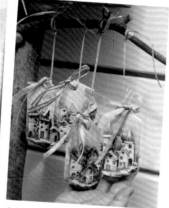

Seasonal view

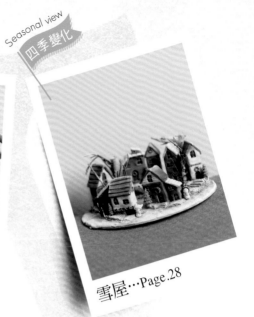

CHAPTER 2

解析篇
彩繪小屋的基礎工程準備……Page.30

CHAPTER 3

建築篇
手砌一座座夢想中的迷你彩繪小屋……Page.48

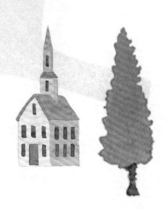

推薦序

日本黏土工藝作家・
Yukiko Miyai 宮井友紀子
／日本DECO 粘土學院・主理人

DECO Clay Craft Academy のカリキュラムが母、宮井和子が台湾に紹介させて頂いたのが35年ほど前になります。

台北、高雄にてクラスをスタートし、台湾全国で大勢のDECOの認定講師が生まれました。

その当時は造形的な作品が面に素晴らしい作品の数々、展示会などを通して、台湾にてクレイクラフトの普及が広がりました。熱心な台湾の講師の皆様の技術と新しい手芸の世界が台湾に浸透していったのは目を見張るものがありました。

洪秀芬さんとは10年ほど前に台北の柏帝格幸福生活家で開催したDECOのクラスで出会いました。

とても優しい笑顔で迎えてくださり、熱心な姿勢で作品を次々と完成されたのを覚えております。そこから毎年、行われた台北のお教室で再会するようになり、彼女のお教室が広がり、活躍されているのを知りました。

とても繊細な色使いと、器用な手先から生まれる彼女の作品は花を初め、造形の作品まで幅広く広がっています。

クレイアートの情熱を持ち続け、独自の個性を生かした作品は本当に素晴らしいです。

この度、台湾にて出版をされることを聞いて、本当に嬉しく思っております。今回の家をテーマにした彼女の作り出した素晴らしい世界観を一人でも多くの方に手に取って見ていただけることを心より願っております。

また、このクレイアートがますます台湾で広がってゆくこと、作る楽しみを多くの方へ伝えて行けることを台湾で活躍される認定講師の方々から広まってゆくことを願っております。

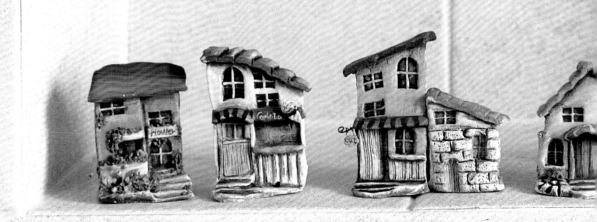

大約 35 年前，我的母親 宮井和子
將 DECO 黏土工藝學院課程引入台灣。
隨著在台北和高雄陸續開課，在台灣各地誕生了許多DECO認證講師。
當時，黏土工藝透過許多精彩的藝術品及展覽在台灣流行起來。
看到認真專業的台灣講師們
將黏土手藝技巧及創作作品傳達到台灣整個手藝界，真是令人驚嘆！

大約10年前，
我在台北柏蒂格幸福生活手藝家舉辦的DECO課程認識了秀芬。
我記得她用非常友善的微笑迎接著我，
並且認真又熱誠地完成了一件又一件的作品。
從此以後，我們每年在台北的課程裡都能再次見面，
也因此得知她擁有屬於自己的工作室、也活躍在黏土手藝界！

從花卉到雕塑，
她的作品能看出色彩的細膩運用，也誕生於靈巧的雙手創作。
那些保持對黏土藝術的熱情並發揮自己個性作品的創意真的很精彩。

聽說本書將在台灣出版，我真的很高興。
我真誠地希望能有很多人看到這本書，
並看到她這次以房子為主題所創造的精彩世界觀。
希望這種黏土藝術繼續在台灣傳播開來，
也希望活躍在台灣的認證講師們，
能夠繼續傳播他們對黏土的熱誠與技藝，
可以將手作的樂趣分享給更多人！

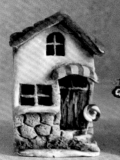
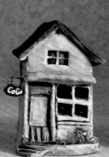
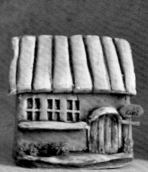
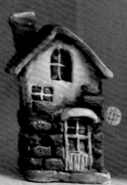

Foreword

推薦序

台灣手藝人・姜玫卉
／柏蒂格 幸福手作生活家・設計師

在多年前某個機緣下認識的秀芬老師
與我同是手藝黏土捏塑的愛好者，
幾年相處至今，
已成了互相切磋技藝的創作同好！

秀芬老師的專業以及執著，尤其令我敬佩。
只要一塊土、幾種工具置於手中——
小巧可愛、充滿童趣的迷你造型，
或滿是鄉村古樸醇香的粗胚創意捏塑，
皆是老師的得意專長之作！
近年來，自然恣意又美麗的各式花卉黏土
更是秀芬老師悠遊於指尖的美作。

此次收錄於書中的小屋作品也是個人非常喜歡的系列！
秀芬老師成了建築高手，
以愜意溫馨的藍圖，蓋起了棟棟逐夢之屋！
築個屋，住份情——
在這一棟棟的溫暖小屋裡，
可以恣意挑選一個自己專屬的窩、可以隨意地繪製屬於自己的色彩，
更可以妝點喜愛的風格！
這色彩的暖度、造型的溫潤氛圍……
任想像暢遊地入住屋中，讓人心暖暖啊！

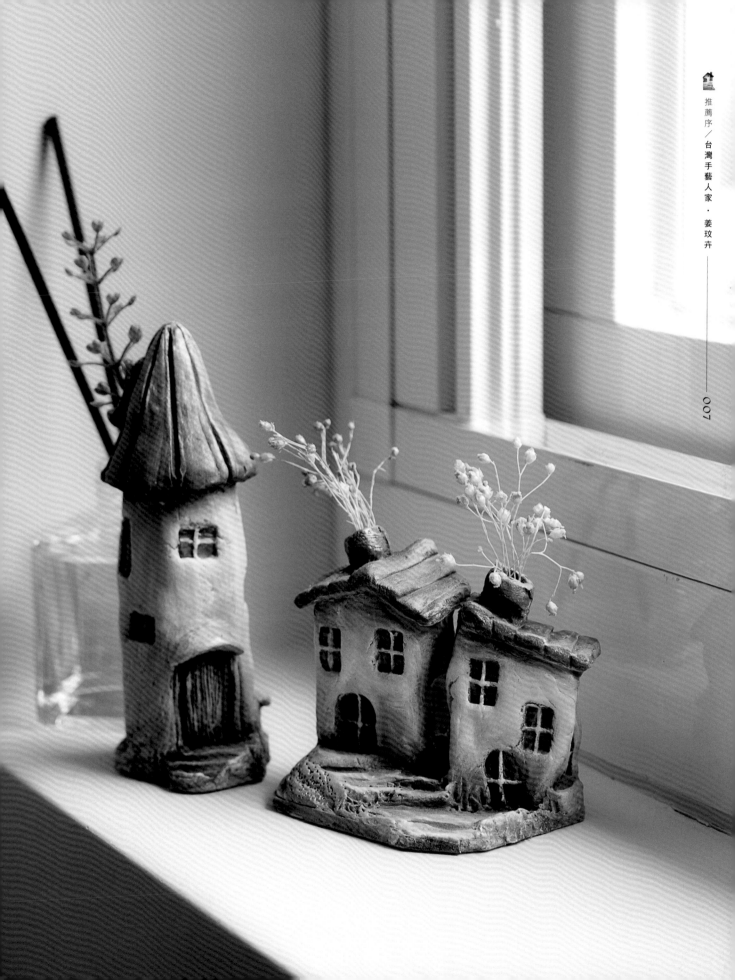

About the author

作者介紹

洪秀芬Kiki

　　從求學時期開始，對於有關手作創作的課程便充滿高度興致，其中雕塑課程更是我的最愛。至今，這過程中創作的作品也仍留存著，既可細細品味回顧，也記綠著這一路走來的歡樂回憶。想來，那個年少的我便已深深愛上了捏塑！

　　因爲喜歡所以開始。而有了開始後的我，迄今深深陶醉在黏土捏塑20餘年，未來也仍將繼續……

現任
玩土屋の幸福工坊／創辦人
日本DECO工藝學院／紙黏土造型藝術、花藝、捏塑、創意禮品　講師
PADICO／講師
臺灣麵包花與紙黏土協會／講師

教學經歷
明新科技大學／幼保就業學程黏土課程講師
元培醫事科技大學／黏土課程講師
台揚科技公司／黏土課程講師
工業技術研究院／黏土課程講師
新竹舊社國小、竹蓮國小、北門國小／黏土社團專任老師

作者介紹／洪秀芬 KiKi

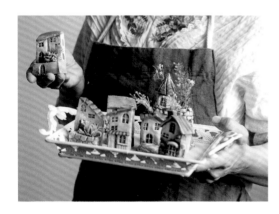

FB玩土屋の幸福工坊

https://www.facebook.com/

profile.php?id=100063629088745

Preface
自序

從頭細數接觸紙黏土的歷史，不知不覺在轉眼之間也有20年之久，但因為陶醉其中竟然一點也不覺得漫長。

從黏土工藝造型開始，一路不斷地學習，包括黏土花藝、可愛動物、人偶，到迷你袖珍，都帶給我莫大的樂趣，玩得不亦樂乎。在這過程中，我也透過教學，希望把黏土的樂趣帶給有興趣的同好。

小屋造型系列在我的【玩土屋の幸福工坊】中是很受學員喜愛的作品之一。讓自己化身為建築師、庭院設計師，將黏土透過裁捏、雕塑

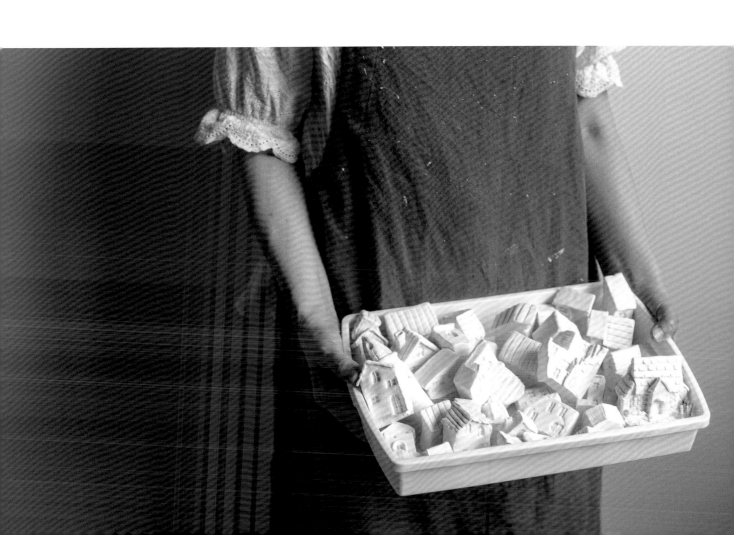

出一棟棟小屋，再加上窗台、造景及上色，打造出自己內心理想中的小屋……這過程中的每個環節，都將帶給你（妳）舒坦及療癒的溫暖能量。

　　感謝雅書堂團隊的邀約，讓我有機會把黏土造型小屋系列透過圖文，更廣泛地與大家分享我學習的心得與作品。

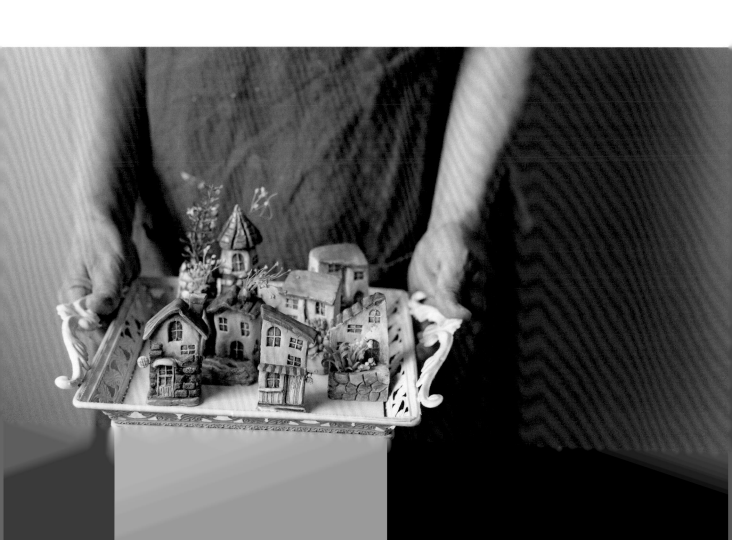

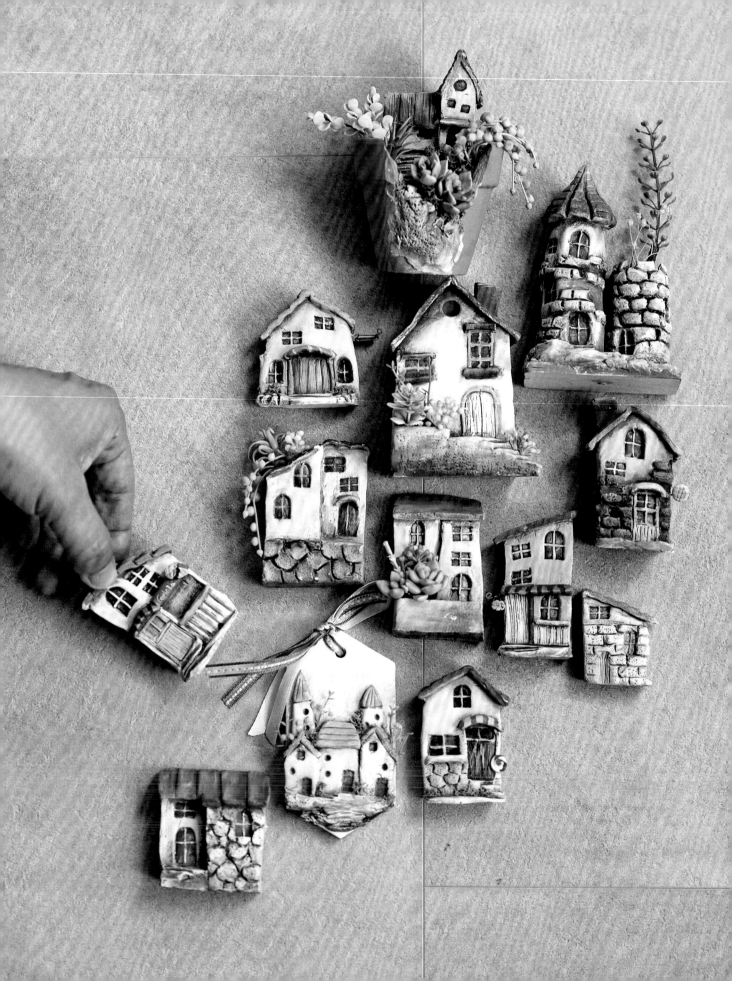

景區遊覽篇

童話的歐風彩繪小鎮

不急著動手做！請帶著愉悅的心情，讓我們一起遊覽
這歐風彩繪小鎮所要帶給你的驚喜，盡情地徜徉其
中。商店街小屋、手捏迷你小屋、香氛城堡、破盆造
景、奇幻蘑菇小屋、鄉村小屋、擴香石小屋、雪
屋⋯⋯屬於你自己的小屋或許就在其中，或已在你
的腦海中正醞釀著，將藉你的手呈現出來～

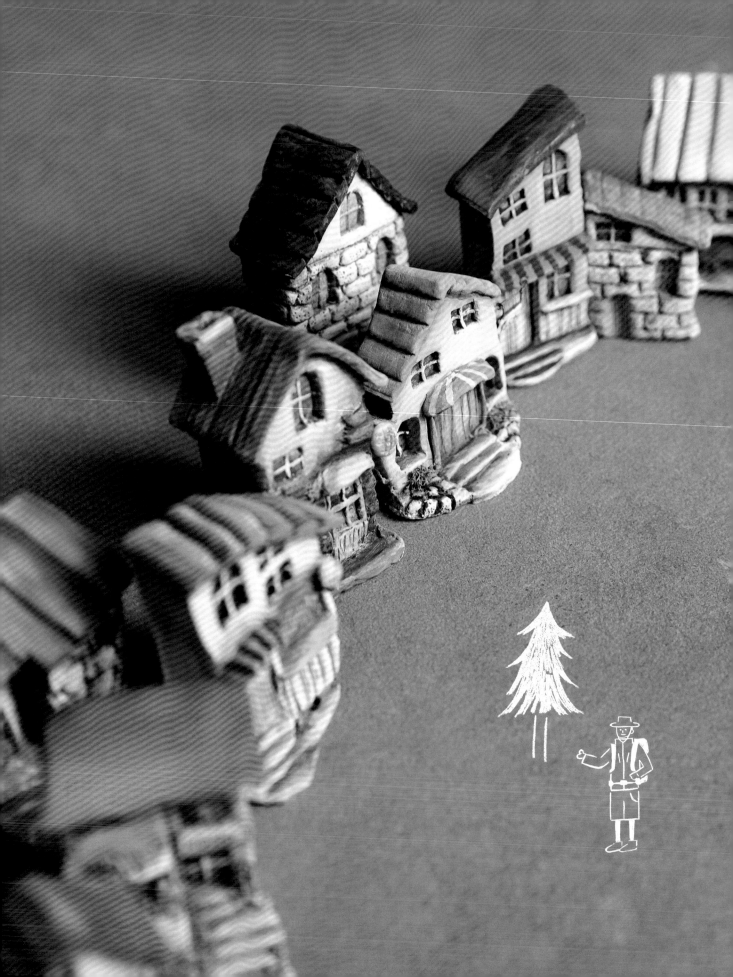

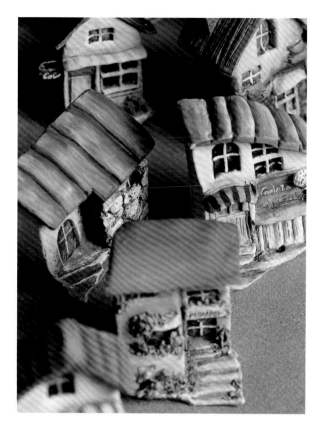
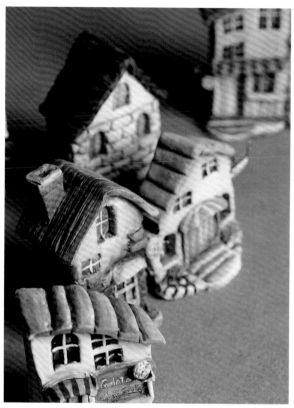

市 區

商店街小屋

走在充滿異國情調的商店街上，
希望遇見什麼樣驚奇的邂逅？
香味四溢的麵包、五彩繽紛的芬芳花朵，
還是五味俱全的可口餐點？

試著運用想像力，
創造出你夢寐中的街頭景緻吧！

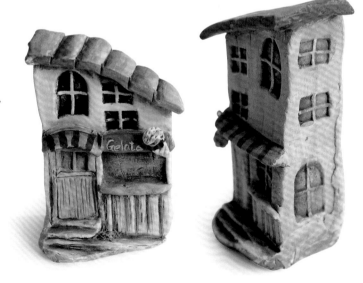

No.1
How to make → page.50

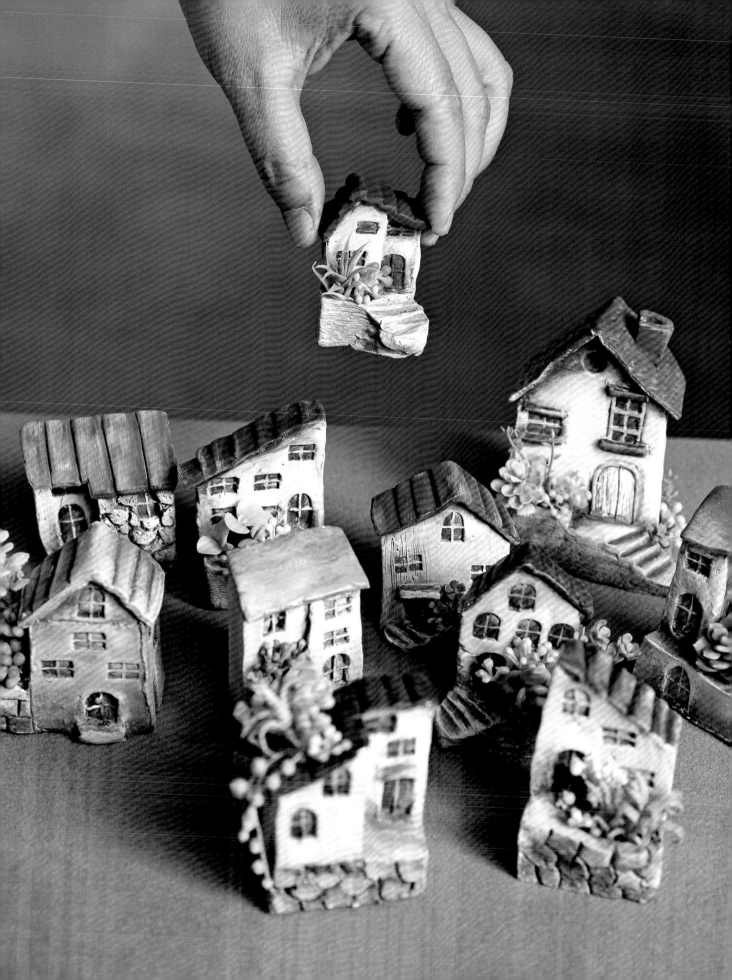

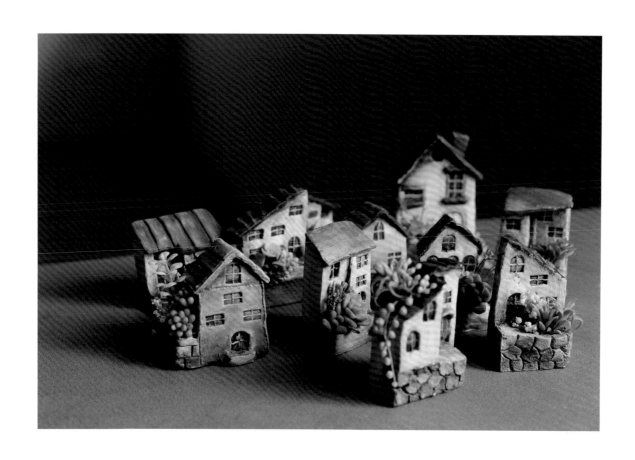

住宅區
手捏迷你小屋

希望有這樣一座小鎮，
那裡有我夢想的小屋。

不是只有一棟或只有一種，
而是滿滿都是我曾經的想望……

拾起一塊黏土，
將我的念想透過指尖、指腹、手掌的捏塑，
讓各種小屋一棟棟成型，
錯落地建設成了小鎮，一個生趣盎然的小鎮！

No.2
How to make → page.57

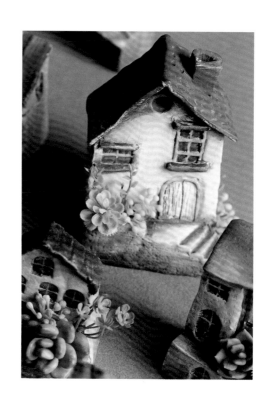

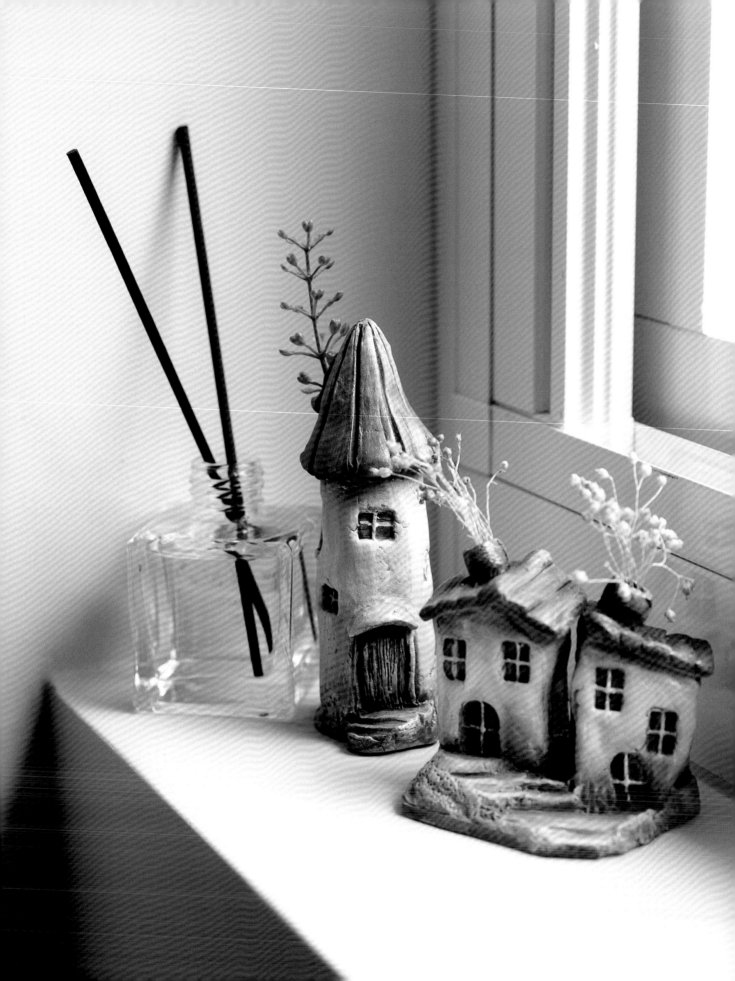

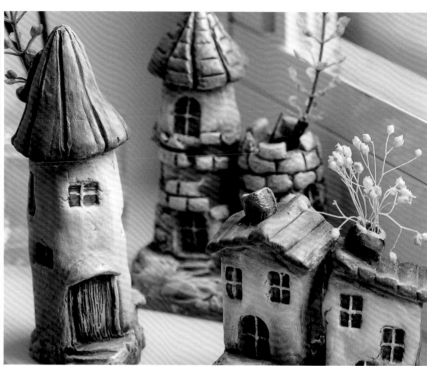

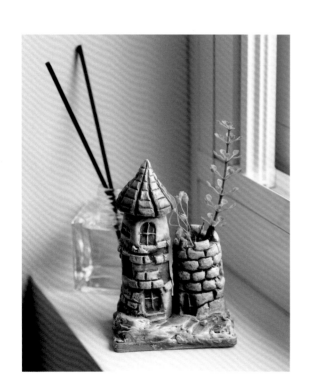

城堡區

香氛城堡

手作賦予生活幸福感，香氛營造生活儀式感。
兩者的結合，
帶你愜意享受舒心且療癒的美好生活。

No.3
How to make → page.60

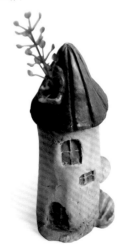

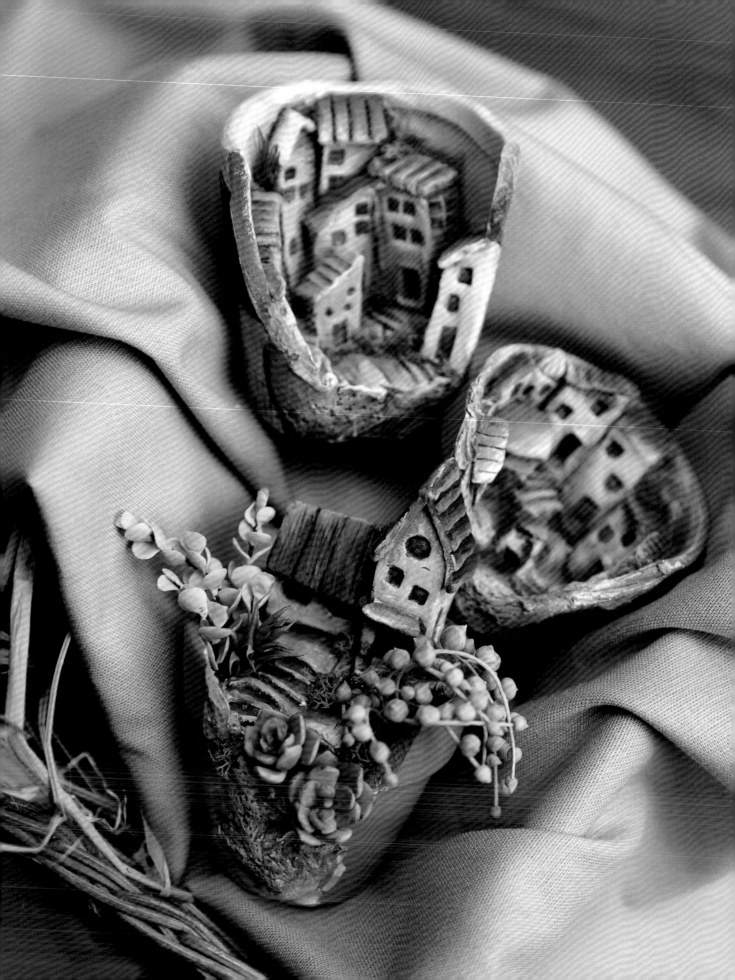

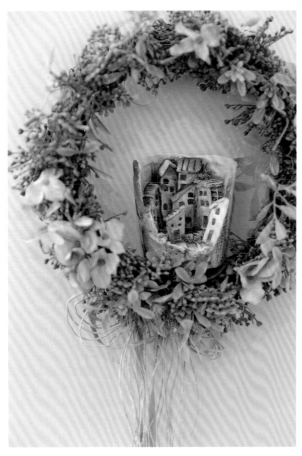
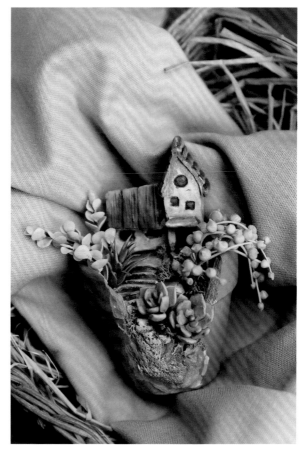

山城區

破盆造景

一花一世界，一葉一如來。
窺探其中，別有洞天！

No. 4
How to make → page.64

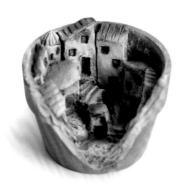
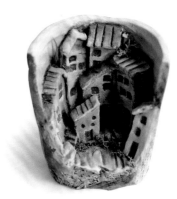

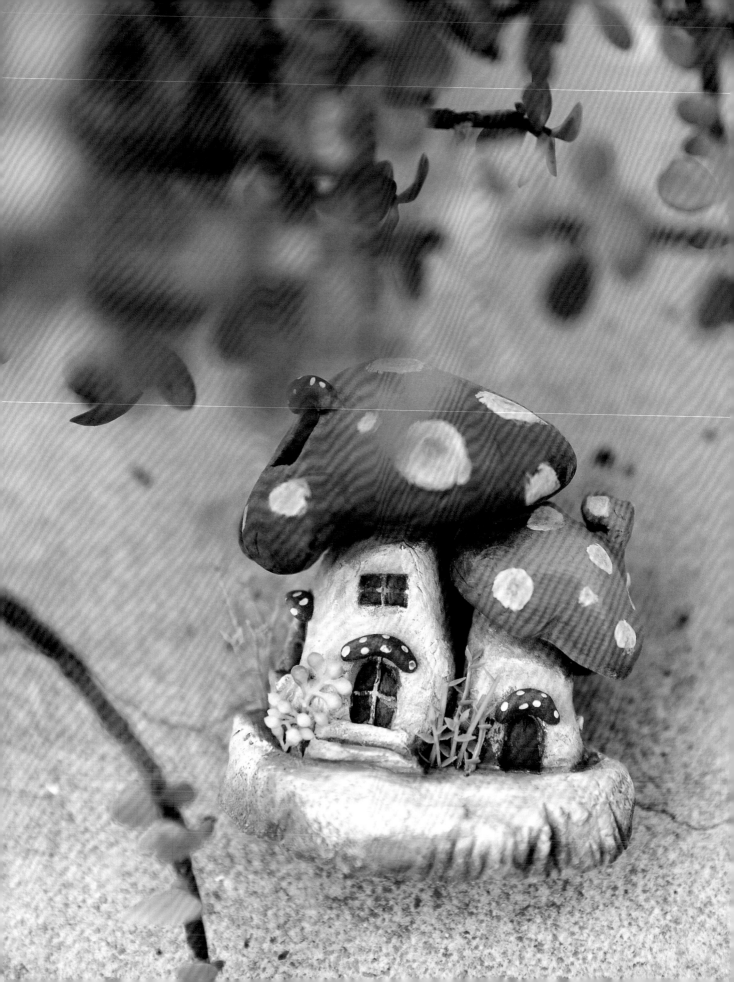

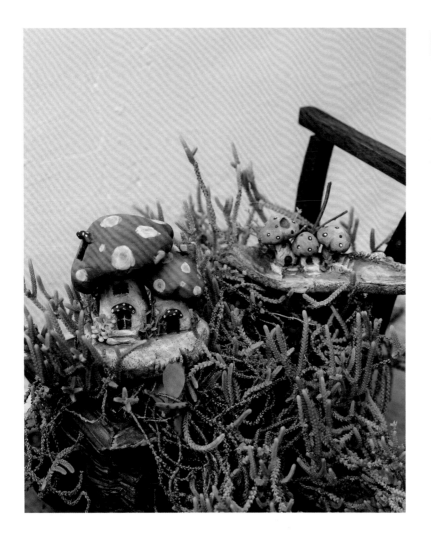

森林區

奇幻蘑菇小屋

森林的深處有座蘑菇小屋，
裡面是否住著一群可愛的小精靈，
和許多魔法生物呢？

No.**5**
How to make → page.72

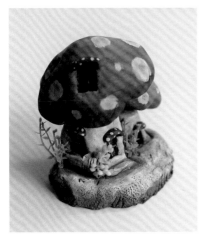

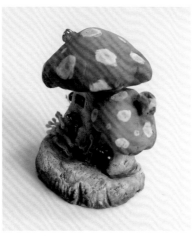

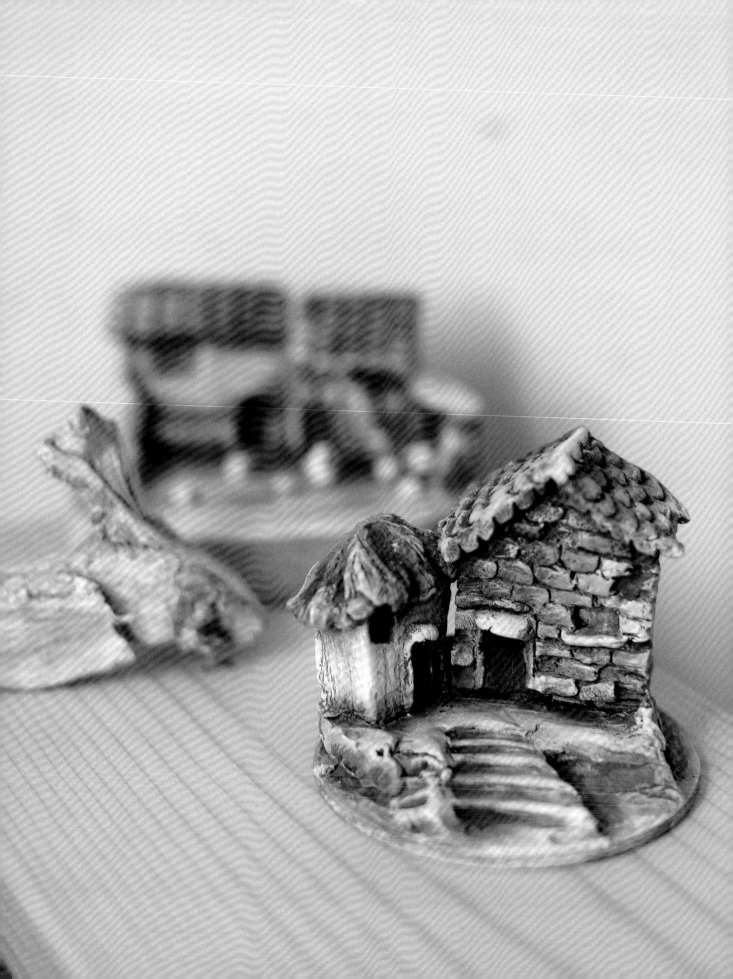

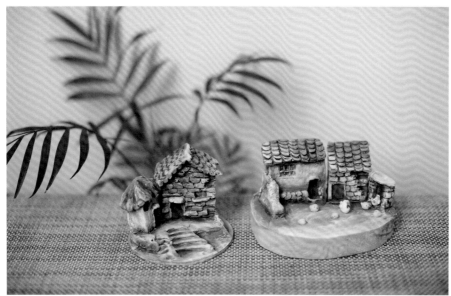

郊 區

鄉村小屋

磚牆瓦礫砌成的小屋，
雖有些許的斑駁，
但黏貼著、鑲嵌著
我許許多多童年的回憶！

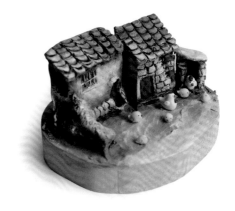

No.**6**
How to make → page.78

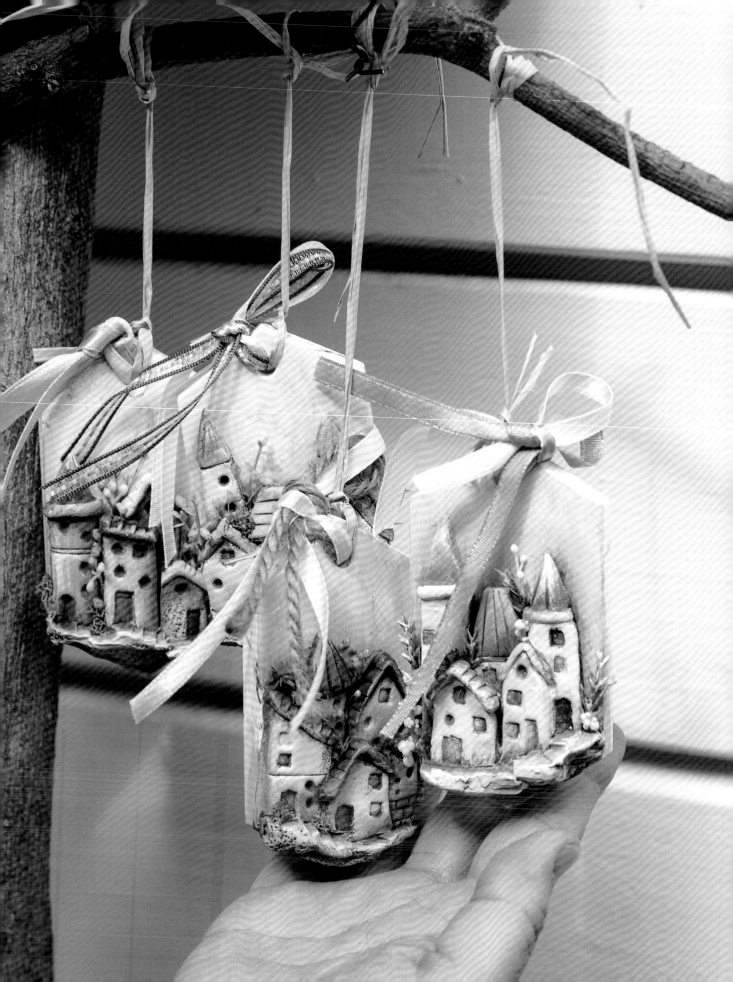

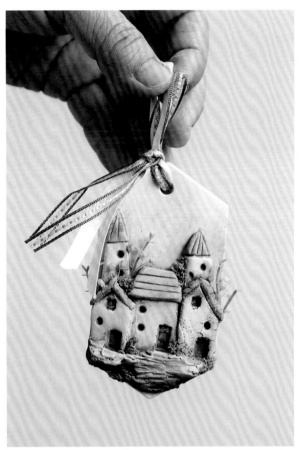

Seasonal view 1

擴香石小屋

以雕塑堆疊出——
粉嫩的春、碧綠的夏、
菊黃的秋、藍冽的冬，
也是留住香氣記憶的四季小屋。

No. **7**
How to make → page.80

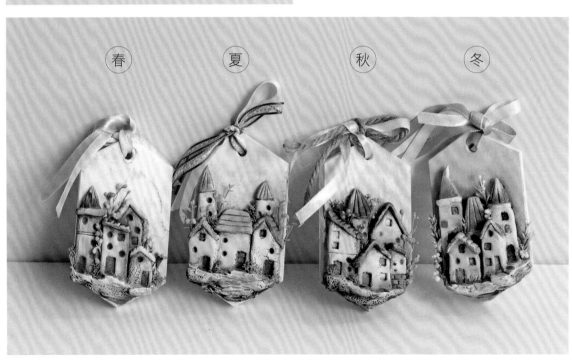

春　　夏　　秋　　冬

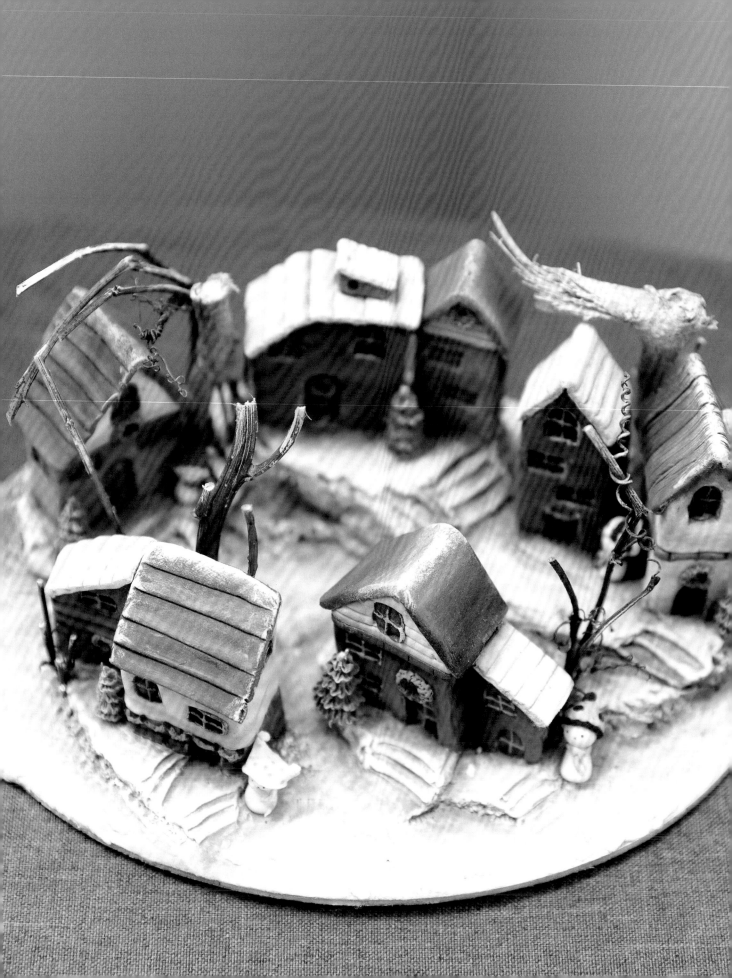

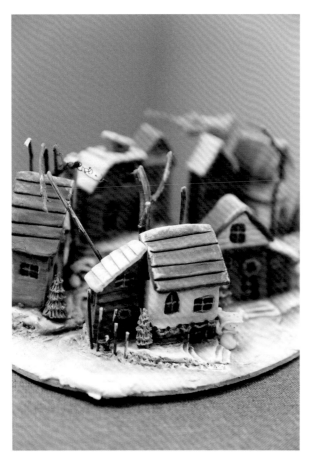
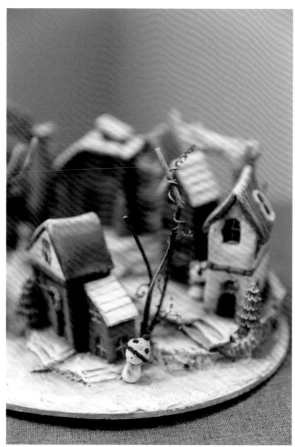

Seasonal view 2

雪屋

在白雪皚皚的冬季裡，
透著微光的藍色小屋
帶著寧靜及溫暖，吸引小雪人的駐足！

No. 8
How to make → page.85

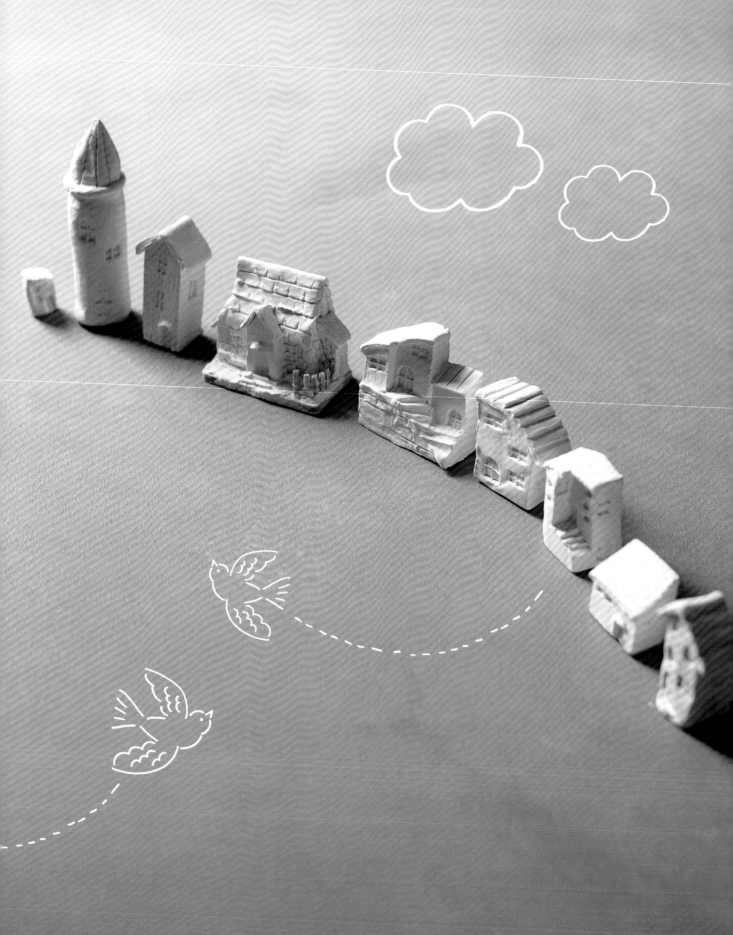

解析篇

彩繪小屋的
基礎工程準備

日常中信手捻來的器物，無論是瓶子、破盆、木頭、木板……等，都是製作黏土小屋的好素材。在你的想像下，黏土總能搭配不同的素材將你的想像實體化，讓人忍不住陶醉其中。無論是單純的小白屋還是手繪的彩色屋，將天馬行空想像藉由創作呈現出來，希望能觸動你的喜悅及想像，帶給大家滿滿的收穫。

建材準備

基本材料＆工具

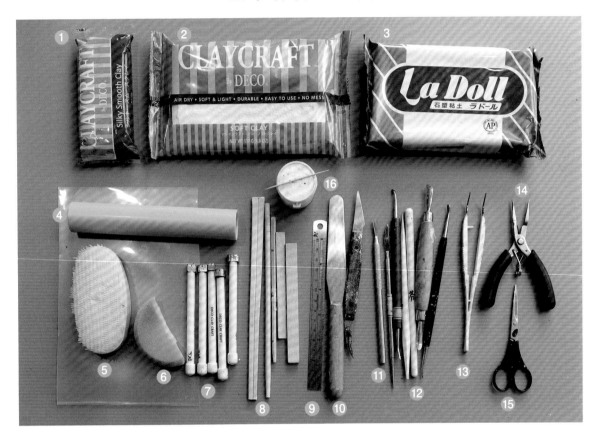

①日本DECO樹脂土

有透明感，可塑性非常好且材質細緻。具延展性，乾燥後堅硬有彈性不易斷裂，可和色土或顏料進行混合調色。適用於製作植物或果子等。

②日本DECO黏土

質感細緻滑順，不黏手，可透過指尖捏塑及雕琢來進行創作。亦可與有顏色的色土進行混合，調出各種色調，或直接使用壓克力顏料來上色。

③日本La Doll石塑黏土

以超細微粒子為主要原料，細緻柔軟，延展性佳，可做出很精細的造型。自然風乾後，質地堅硬並可直接上色。

④擀棒＋文件夾

用於擀平黏土。

⑤ 刷子

可拍打出粗糙感，用於背景石板雕製。若直向刮刷出條紋，則可製作木板感。

⑥ 海綿

作品上完底色後，用於擦出亮面。

⑦ 門窗五支工具組

用於壓製出漂亮完整的門＆窗戶。

⑧ 竹筷、竹片

亦可找方、長、圓形的器物來代替，用於壓出門＆窗戶的質感。

⑨⑩ 鐵製直尺、切刀、彎刀

用於量測、切割黏土，做出房子形狀。

⑪ 七本針

用於製造出木板的直條紋。

⑫ 基本工具、細工棒

用於雕塑牆面、樓梯，及弧形邊角。

⑬ 鑷子

夾取細小花材時使用。

⑭ 尖嘴鉗

自製招牌小配件時，用於折製鋁線。

⑮ 剪刀

裁剪黏土，剪切口收邊。

⑯ 白膠、牙籤

黏貼黏土作品，或與其他素材黏合時使用。

建材準備 ## 應用素材配件

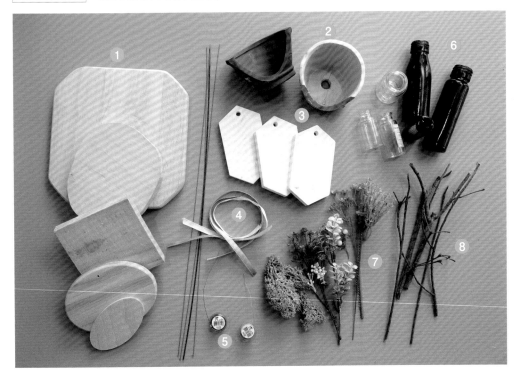

① 大小木板
② 破盆器
③ 擴香石
④ 緞帶
⑤ 細鋁線
⑥ 玻璃瓶
⑦ 人造花材
⑧ 乾樹枝

建材準備 ## 上色材料

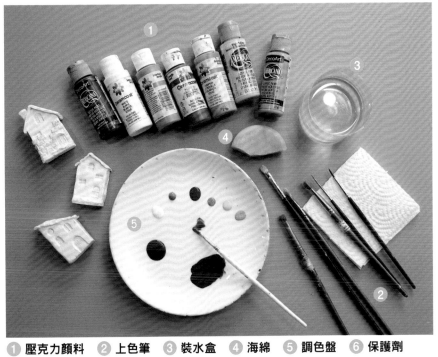

① 壓克力顏料　② 上色筆　③ 裝水盒　④ 海綿　⑤ 調色盤　⑥ 保護劑

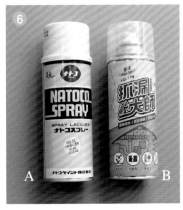

如果黏土小屋要放戶外，可噴上保護劑，有防水的效果。
A為消光保護劑，噴上二至三次防水效果比較好。
B為亮光保護劑，防水效果更好，建議噴一次即可。

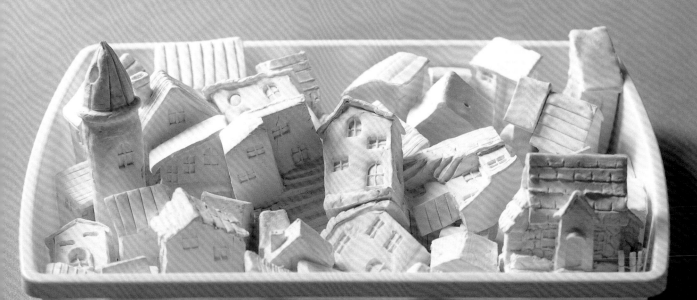

關於房屋設計 & 上色

拿起一塊土，隨手拾起簡單的直尺當工具，順著自己的感覺，幾刀的切割，一棟小屋的粗胚便已然成型，一直以來期待的夢想屋，就是這裡應該有個窗，眺望遠處；還有，貓咪休息的樓梯，歡樂的屋頂是雨水的溜滑梯；前庭造景、小瓶、破盆可是花朵小蟲嬉鬧的遊戲地。

但每個人的夢想小屋絕不會相同的！因此特別希望大家都能放飛自己的想像力，自由且愉快地發揮創意設計，真切地體會到完成一棟自己的夢想小屋是如何的喜悅。

所以本書將不會一步驟一步驟帶領你捏製與書中作品完全相同的復刻作業。而是將小屋的構成做簡單拆解：屋型、屋頂、牆面質感、門窗、花草裝飾、上色設計等，希望書中的作品與示範能做到拋磚引玉的效果，而不只是完全照做的模仿。

色彩部分亦是如此。你可參考書中的作品色系作搭配，若能單純開心地拿起畫筆，放膽塗上喜歡的色彩就更好了！

次頁起提供的房屋細節的樣式設計 & 基礎上色步驟解說，可供大家隨意組合變化出新的房型 & 作為上色的指引，但不妨也試著在製作過程中打造自己的原創設計吧！

房屋設計的基礎構成

Lesson

1 屋型裁切

確定大小後，在石塑土上以切刀切出想要的形狀。以下示範為長方體屋型，再加上屋頂造型與高低的變化。

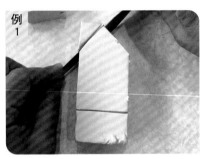
例1

左、右角各切一刀，作成三角屋頂。

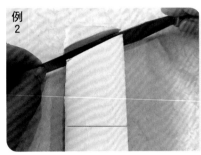
例2

斜切一刀，作成斜角屋頂。

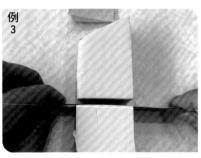
例3

也可裁切高度，讓各小屋有高矮變化，組合成小鎮時，街景會更活潑喔！

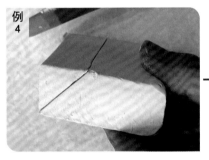
例4

或將縱長型的石塑土放置成橫長型，同樣斜切一刀，就能作出不同於〔例2〕的屋型。

屋型參考

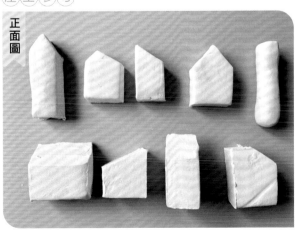
正面圖

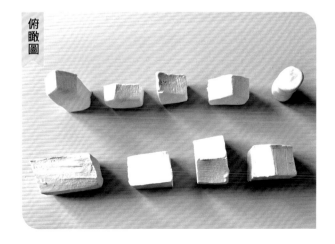
俯瞰圖

2
屋頂製作

屋頂製作準備

將黏土擀平。

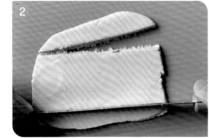

以切刀將邊緣切齊。

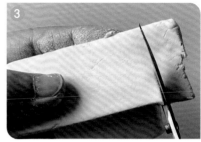

以剪刀剪出屋頂所需大小。

木板屋頂

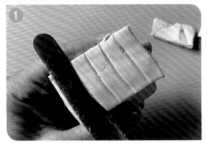

以切刀壓出木板寬度。

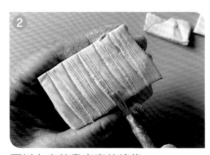

再以七本針畫出直紋線條。

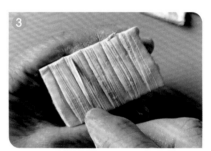

以彎刀輕畫,加強木板紋路。

成品參考

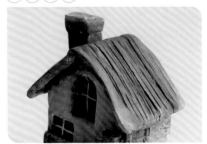

斜屋頂 1

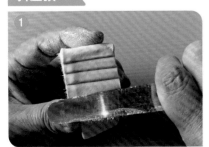

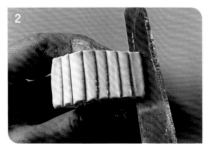

取切刀以平行方式由上往下推出直線條。

成品參考

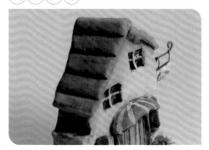

斜屋頂 2

直接覆蓋上黏土片，作成平面式的屋頂。

Tips／屋簷處可留一些縫隙，方便後續以深咖啡色打底上色時，可從內側縫隙往外上色。

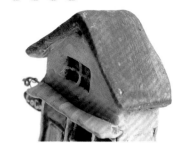

成品參考

半圓弧屋瓦

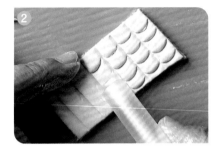

1

將吸管剪出一個半圓當工具。

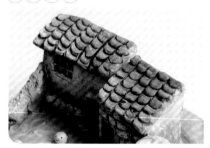

2

以半圓的吸管由下往上推，形成一片片屋瓦。

成品參考

圓柱尖屋頂

1

將黏土搓成水滴後調整成三角形。

2

將三角形屋頂的底部塗上白膠，與屋身黏好固定。

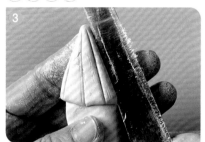

3

固定後，以切刀壓出直線。

成品參考

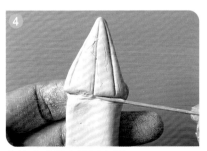

4

在接合處塗上適量白膠。

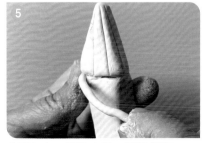

5

亦可加上一條黏土圍一圈做修飾。

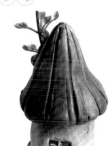

成品參考

Lesson

3

屋體建材質感施工

石板製作

以刷子拍出粗糙的質感。

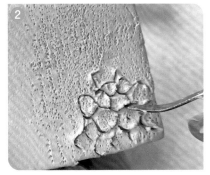

再以細工棒雕出不規則塊狀。

成品參考

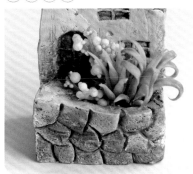

木板製作

以七本針垂直刮出直條的紋路。

以工具壓出木板的寬度。

以刀型工具再次加強木板的紋路。

成品參考

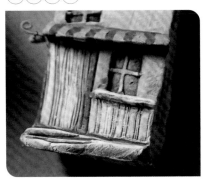

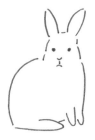

4

門、窗設計

（以下以一扇帶窗大門為例示範）

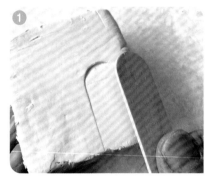

找適合工具（冰棒棍、竹筷、竹棍等）壓出門的雛型。

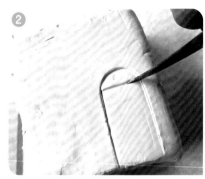

以工具仔細描繪出細部框線。

再次以適合的工具壓製窗戶造型。

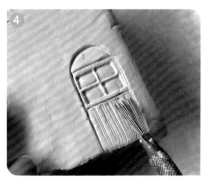

以工具加深出門、窗框的位置，再以七本針刮出木板紋路。

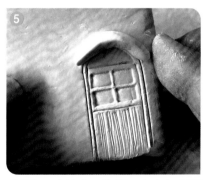

可另取一小塊土，為門、窗上加上雨棚、或窗台。

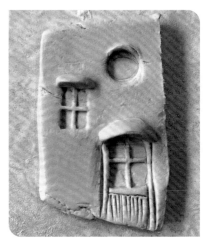

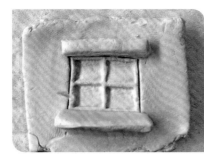

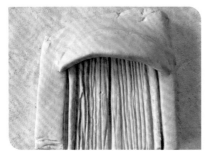

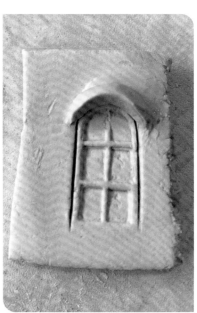

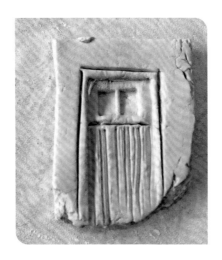

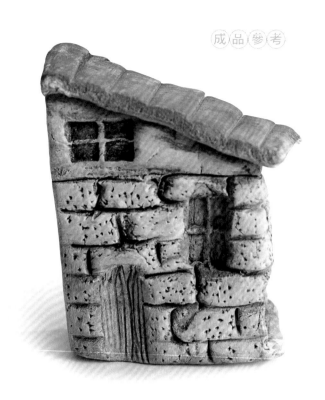

Lesson
5
磚牆施工

1　先擀平＆切下一條長方形土片，以刷子拍出粗糙的質感。

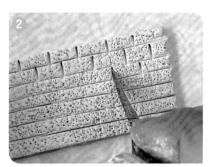

2　再以工具畫出磚塊的距離及大小。

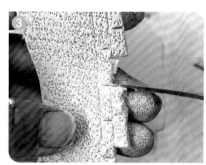

3　以剪刀於磚塊邊裁出不規則狀。

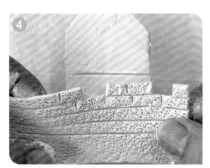

4　塗上白膠後，將塑型好的磚塊片鋪到屋體設定的位置上。

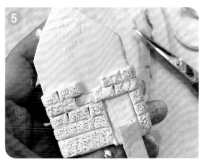

5　以工具壓出門、窗。

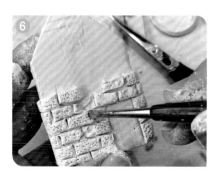

6　再以工具將磚塊細雕清楚。

Lesson

6
樓梯、花台製作

推砌樓梯

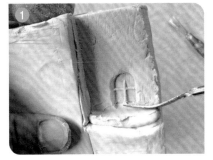

在門前以工具推出平台。

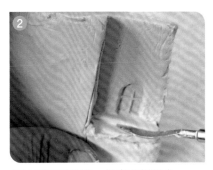

以工具下壓推平，做出階梯平台。

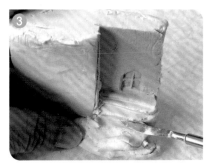

也可以加土來增加樓梯階數，一層一層地依步驟 2 作法推出樓梯平台。

加砌花台

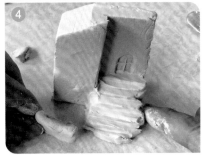

取適量的土做出如圖所示兩側微彎的片狀，並在邊緣塗上白膠。

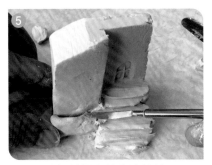

以工具修整樓梯與花台的接縫。

成品參考

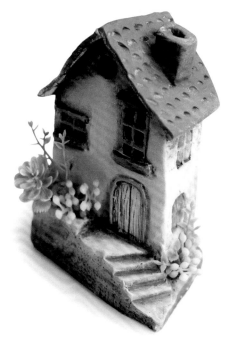

裝飾修整

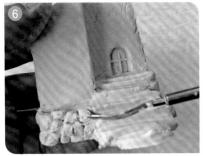

可製作自己喜歡的質感（此示範為石板質感）。

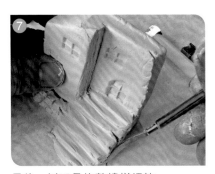

最後，以工具修整樓梯細節。

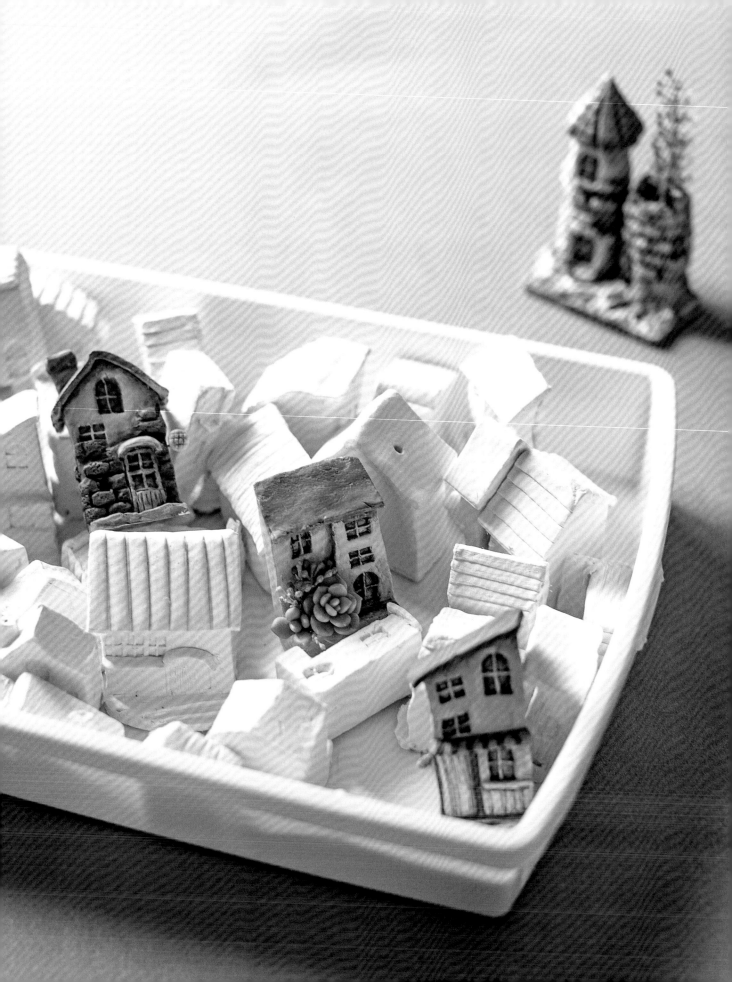

上色的基礎步驟

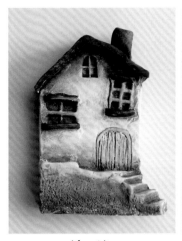　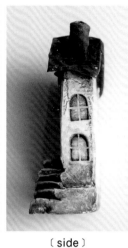　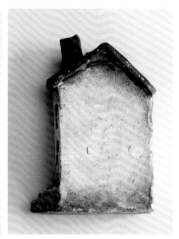

〔front〕　　　　　　〔side〕　　　　　　〔back〕

 房屋上色的色階搭配

　　小屋的上色可依個人喜好自由彩繪，但為免新手一開始不知如何協調配色，亦可參考色階表的色彩，挑選暗色（暗面）、白色（亮面），及中間色作為修飾色。上色的基本順序為：①整體暗色打底→②整體凸面打亮→③屋頂、屋身上喜歡的色彩（局部凸面打亮面色後，如凹面處暗面色不夠可再補上適當的暗色）→④在亮暗面間上中間色→⑤亮暗面的細部修飾。次頁將以一棟小屋的上色過程作示範（在此選用暗紅→紅→橘→黃的色階表現）。

暗 ──────────────────────────→ 亮

上色的基礎步驟

①整體打底色

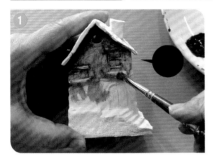

以深咖啡色打底。

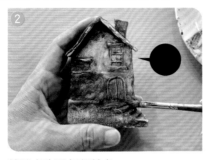

縫隙處也要仔細塗色。

②整體凸面打亮

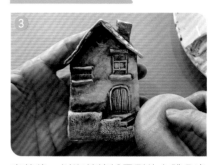

半乾後，以海綿擦拭屋型的立體凸出處，作出亮面。凹處保留顏色，作為暗面。

③屋頂、屋身上喜歡的色彩

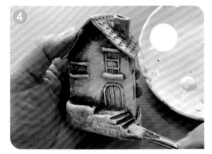

畫筆微濕（注意不可過濕），在凸面處打上白色。

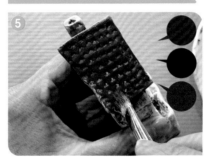

在屋頂塗上深紅色，作為暗面底色。

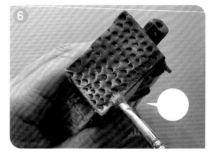

在屋簷邊上刷上白色（作為亮面處）。

④加上中間色（在此選用暗紅→紅→橘→黃的色階表現）

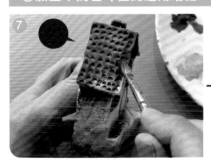 → 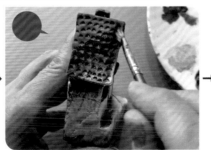 →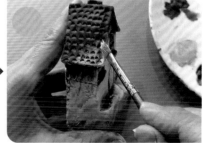

在暗面（暗紅）、亮面（白色）的中間，刷上中間色：依紅色、橘色、黃色順序，以漸層方式上色。

Point！上中間色的用意在於使小屋的色彩不會太過平面呆板，色彩的層遞變化，可使小屋的表情更加立體且富有生氣。

門、窗上色

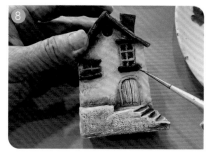

窗戶＆門，塗上自己喜歡的顏色。

底部上色

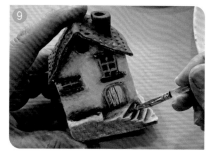

屋子底部刷上土黃色，作為底色。

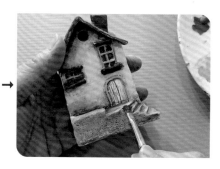

⑤亮暗面的細部修飾

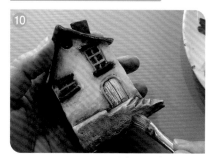

刷上咖啡色，加強底部邊角暗面。

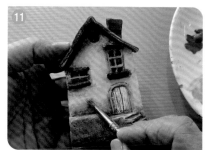

刷上土黃色，修飾牆面。

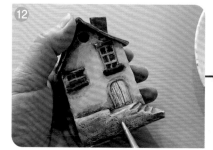

刷上白色，加強屋子樓梯的亮面。

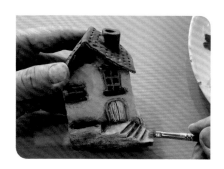

必看！
上色示範

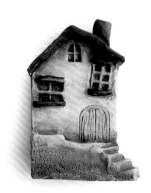

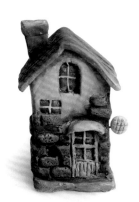

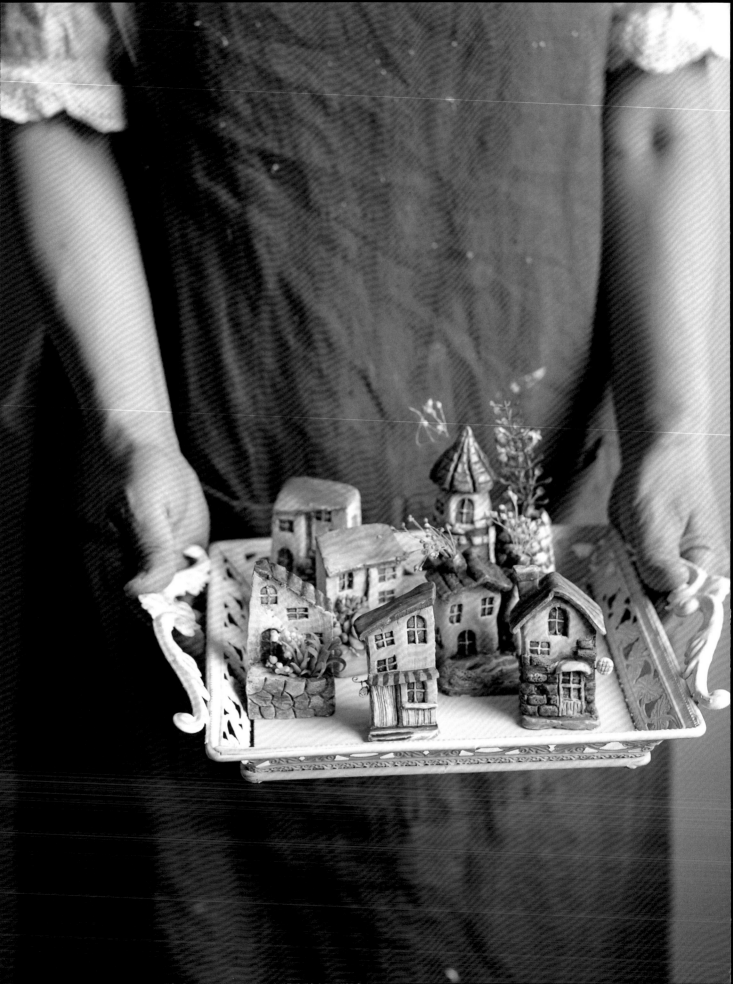

建築篇

手砌一座座
夢想中的迷你彩繪小屋

一步步成為建築師，將你夢想中
的小屋慢慢成型並著上彩衣～
重點是：只要喜歡就好！

HOW TO MAKE

1

商店街小屋

|Size|

約高7 cm × 4cm

✽ **黏土**：日本LaDoll石塑黏土
✽ **工具**：切刀、彎刀、七本針、窗戶模、
　剪刀、白膠、牙籤、刷子、鑷子、細鋁
　線、壓克力顏料、上色筆、人造花草

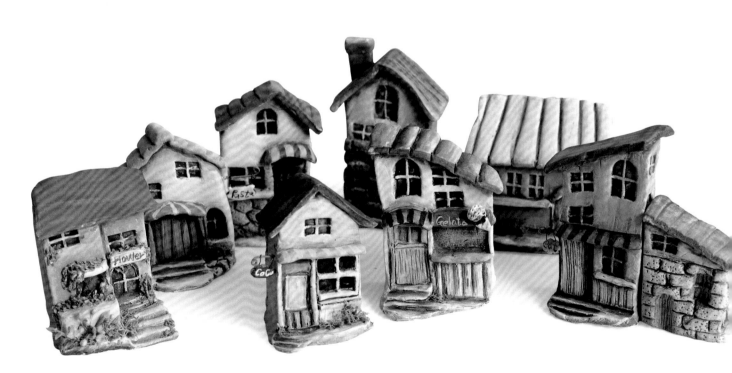

重點 1　迷你屋的基礎製作示範〔義大利麵店〕

裁切屋型

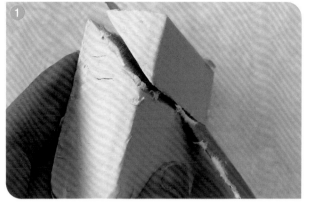

取方型的土塊，以切刀裁切出斜屋頂。

加上門、窗

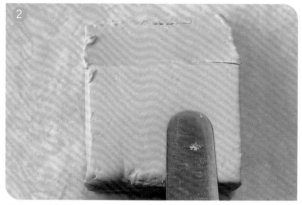

使用工具壓出門的弧度。

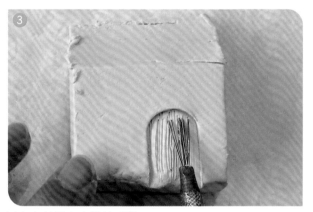

以七本針做出木門的感覺。

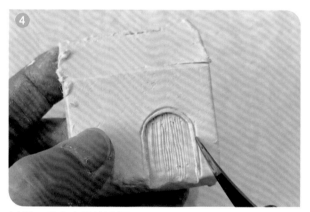

以彎刀畫出木門的邊框。

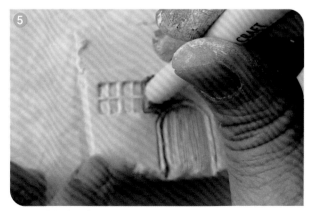

以窗戶模型壓出窗戶。

加上遮雨棚、窗台

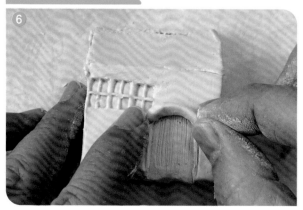

在門上加上弧頂的造型土片。

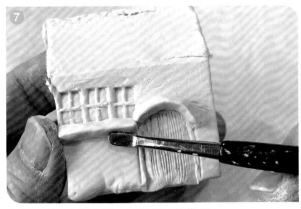

在窗戶下加上窗台後，再以細工棒推平。

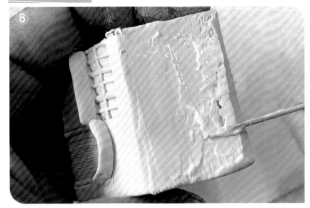

於屋頂處塗上白膠。

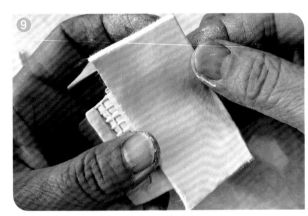

把裁好尺寸的黏土片貼到屋頂處。

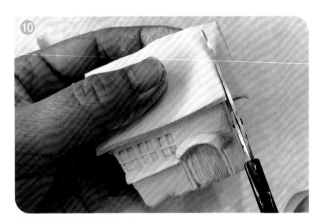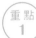

以剪刀裁切掉多餘的土。

重點 1 **迷你屋的基礎製作示範 〔冰淇淋店〕**

製作大門

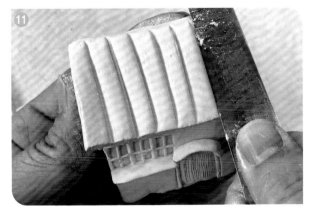

再以切刀等距離壓出直紋的屋頂。

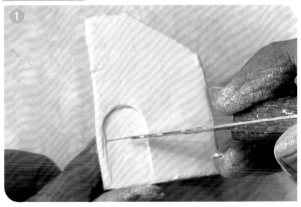

取方型的土塊，切下小斜角完成基本屋型後，同樣以工具壓出門的輪廓，再以彎刀畫出門的形狀。

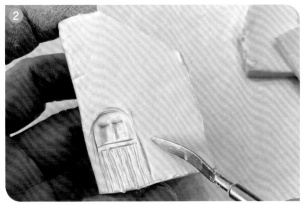

以工具細修門的造型。

在門上加上屋簷。

加上窗戶、窗台

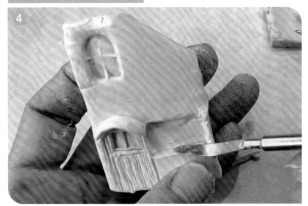

以細工棒在門面窗框邊進行細修。

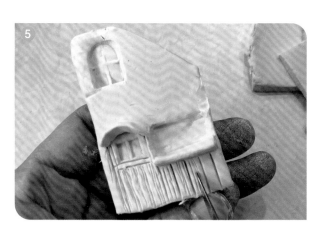

加上窗台後，將下方的牆面做出木板的質感。

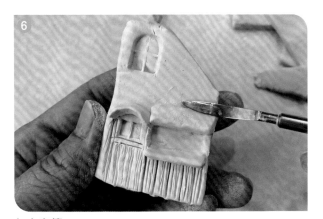

加上窗簷。

加上屋頂

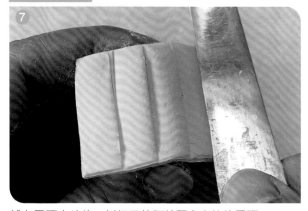

鋪上屋頂土片後，以切刀等距離壓出直紋的屋頂。

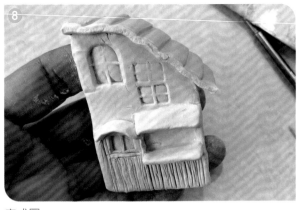

完成圖。

重點
1

迷你屋的基礎製作示範 〔麵包店〕

裁切屋型

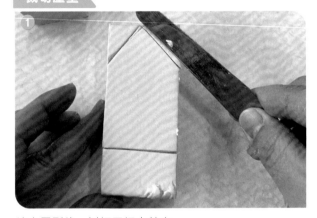

決定屋型後,以切刀切出基底。

鋪設磚牆

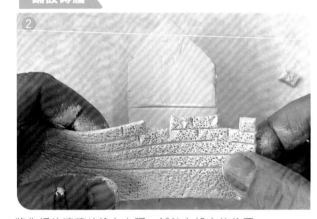

將作好的磚牆片塗上白膠,鋪放在設定的位置。

加上門、窗

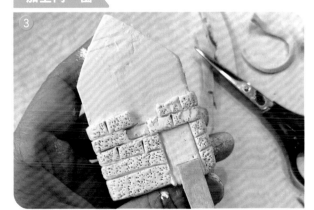

以工具壓出門、窗。

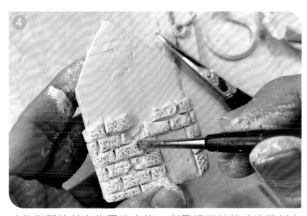

磚牆與門的基本位置確定後,利用細工棒將磚塊雕刻出
自然的不規則感,成品會更顯精緻喔!

5

細雕處理門的造型。

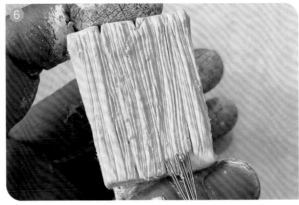

6

加上屋頂，並以七本針直線條地畫出木板的質感。

7

在屋頂加上煙囪。

→

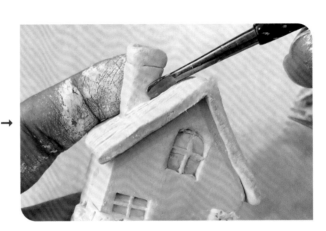

8

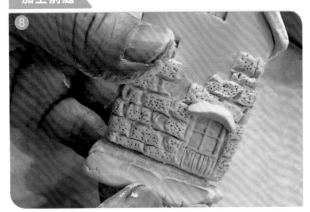

加點土做造景處理。

9

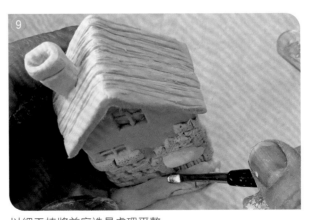

以細工棒將前庭造景處理平整。

冰淇淋店

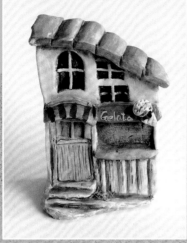

在外帶點餐的窗台上方，以手寫招牌＋經典甜筒冰淇淋的小裝飾，吸引客人光臨吧！

麵包店

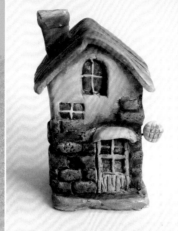

鐵絲＋一顆圓圓的菠蘿麵包，遠遠一看就知道這是麵包店！

服飾店

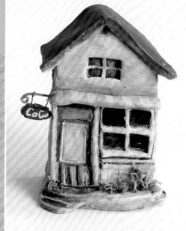

彎捲鐵絲＋掛牌的歐風小店感。

意大利麵店

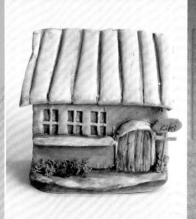

鐵絲＋木板片的插牌，為店面加上純樸溫馨感。

糖果店

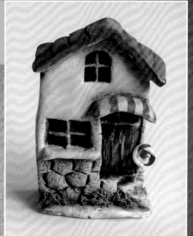

直接在店門口插上大棒棒糖，既可愛又特別。

花店

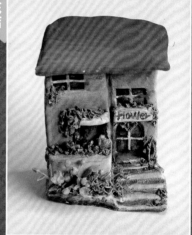

因為小屋已加上花台、花草等一目瞭然的裝飾，簡單直接地將招牌加在大門上也就足夠了。

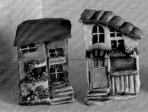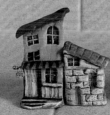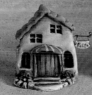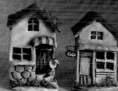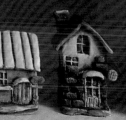

想想，在和煦的陽光下，在整排的商店街自在地徜徉著，
花屋、麵包屋、冰淇淋⋯⋯我來囉～！

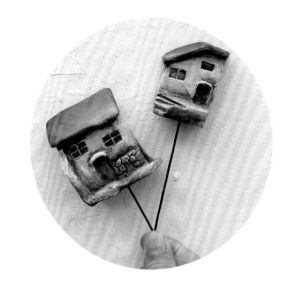

HOW TO MAKE

2

手捏迷你小屋

| Size |

約高7 cm × 4cm

※ 黏土：日本LaDoll石塑黏土
※ 工具：切刀、彎刀、七本針、窗戶模、
剪刀、白膠、牙籤、刷子、鑷子、壓克
力顏料、上色筆、人造花草

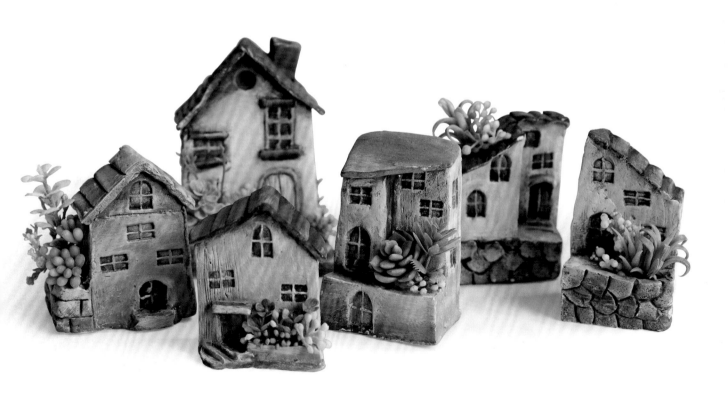

重點
1 **種植花草**

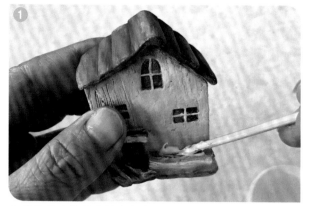

在想裝飾人造花的地方上白膠。

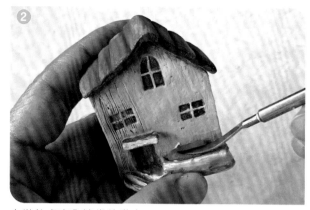

在裝飾處塞入適當的黏土。

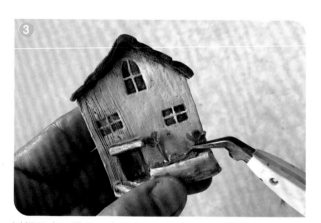

以鑷子夾取裝飾用人造花（草），做植入的動作。

參考設計

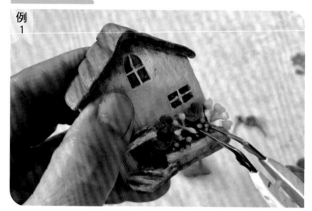

種在前門花台中。

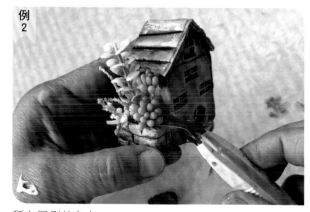

種在屋側花台中。

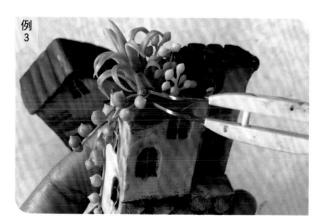

種在屋頂煙囪中。

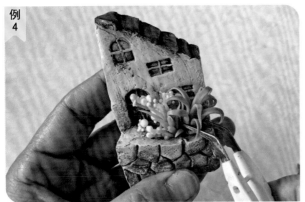

例
4

直接種在前庭花圃中。

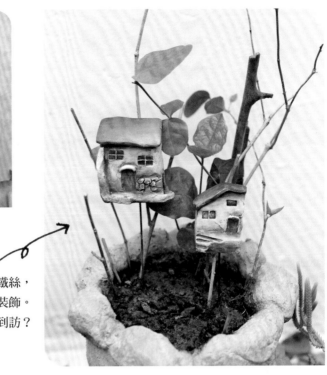

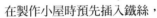

在製作小屋時預先插入鐵絲，
也可當作盆栽小裝飾。
或許某天會有拇指姑娘到訪？

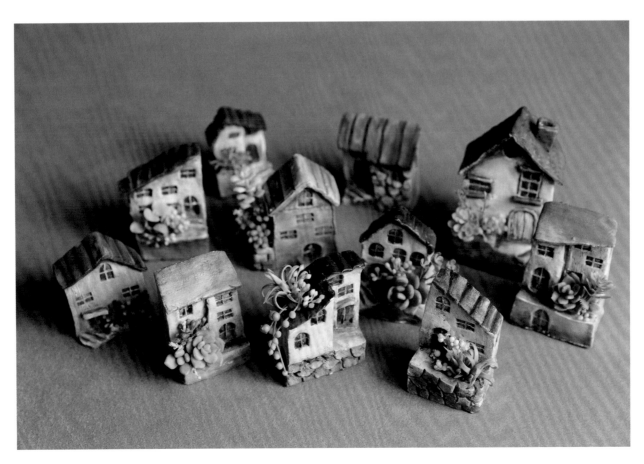

香氛城堡

| Size |
約高10cm × 6cm

✳ 黏土：日本La Doll石塑黏土
✳ 工具：切刀、彎刀、七本針、窗戶模、
　　剪刀、木片、白膠、牙籤、壓克力顏
　　料、上色筆、玻璃瓶、精油、裝飾用的
　　乾燥花草或人造花草

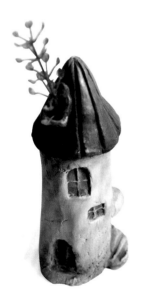

〔side〕

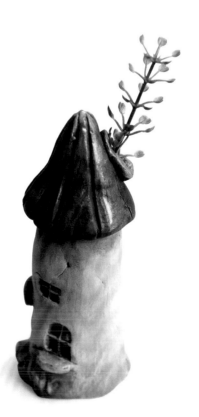

〔side〕

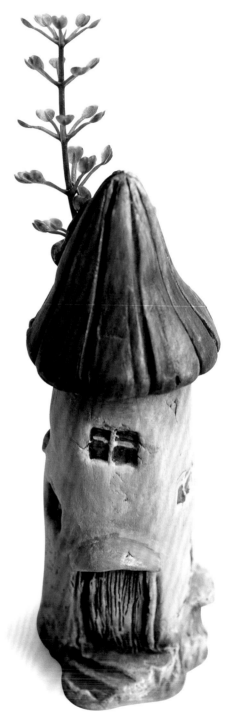

〔front〕

重點 1　包覆玻璃瓶製作高塔城堡

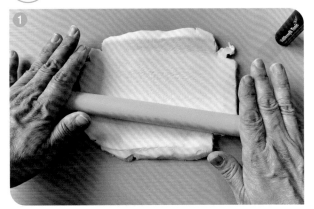

將土擀平。

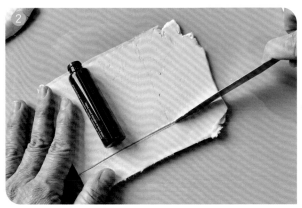

以彎刀將土裁出可包覆玻璃瓶大小的尺寸。

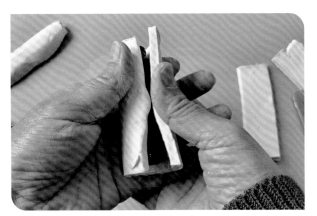

包覆玻璃瓶一圈。

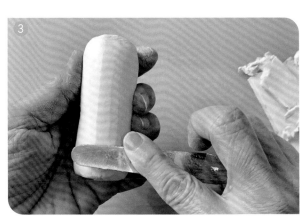

瓶身塗上適量的白膠，將裁好的黏土包覆玻璃瓶，再以切刀修整磨平。

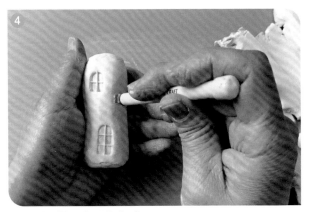

以窗戶壓模壓出門及窗戶。

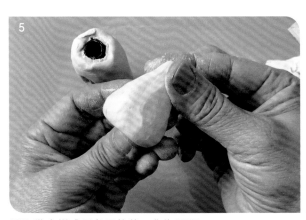

另取黏土搓成三角圓柱狀，作為屋頂。

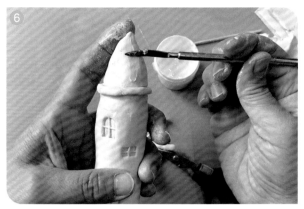

屋頂塗上白膠與屋身組合，並在接合處加上裝飾條後，
以細工棒細修飾整理。

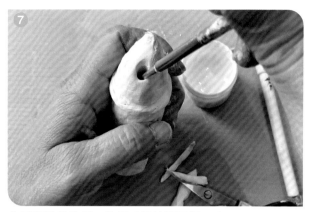

在屋頂適當位置，使用工具挖洞至瓶口處。
※注意：要確實將洞口戳到瓶口，才能順利倒入精油。
　　　　開口可用細工棒修整得大一點。

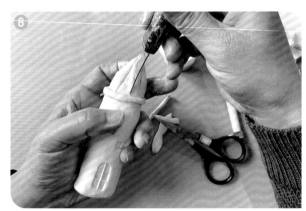

以工具壓出屋頂線條。

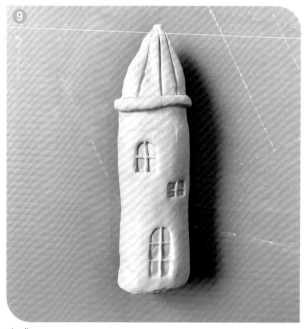

完成。

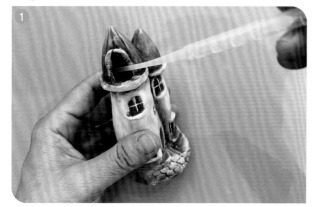

① 可用軟式滴管吸取精油後，慢慢灌入香氛城堡內的瓶子中。

瓶口處可插入乾燥花草或人造花草，
即可輔助擴香，也可增加清新的視覺美感。
深呼吸～願來自城堡清新小花的香氣，讓你的生活帶來清雅與放鬆！

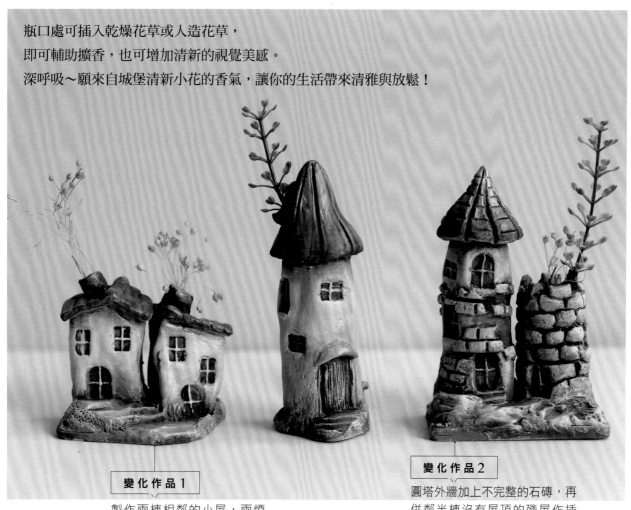

變化作品 1

製作兩棟相鄰的小屋，兩煙
囪插上一高一低的乾燥花。

變化作品 2

圓塔外牆加上不完整的石磚，再
併鄰半棟沒有屋頂的殘屋作插
瓶，在破損感中注入綠意生機。

HOW TO MAKE

4

破盆造景

| Size |

約高10 cm × 7cm

※ **黏土**：日本LaDoll石塑黏土
日本DECO樹脂土
※ **工具**：破盆、細工棒、切刀、彎刀、筷
子、吸管、鐵絲、苔草、壓克力顏料、
上色筆、白膠、夾子、人造草

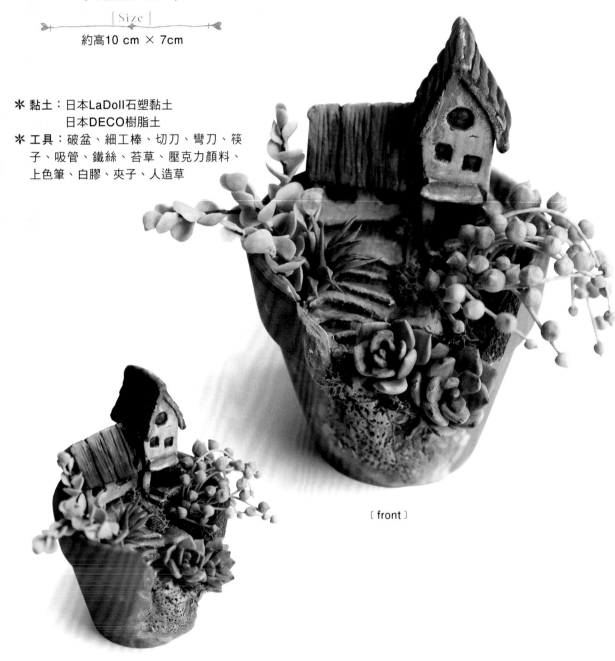

〔front〕

〔side〕

重點 1 捏製多肉植物

石蓮花

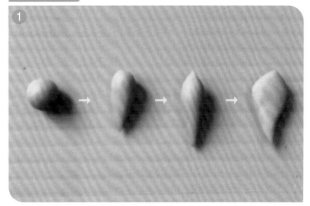

製作葉片。將黏土依圖示順序：搓圓→搓水滴→將水滴上方搓尖→微壓平。

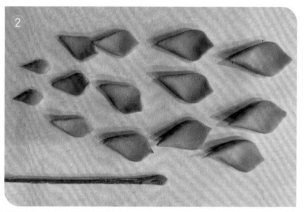

相同作法，捏出5種尺寸，共14片的葉片。如圖示，第一層（最小）2片，第二層開始以3片為1組。將做好的葉片由小到大排列好。並準備一根鐵絲備用。

先搓一顆小水滴固定在鐵絲上，之後從第一層2片葉開始，以相對的方式組合貼上。

第二層起，改以三片輪狀方式組合。

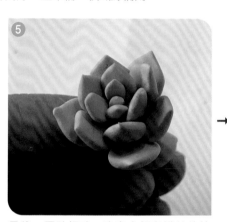

最後一層貼好時，注意底部與鐵絲的接合也要處理得滑順自然。

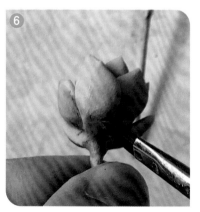

在葉片底部刷上綠色。

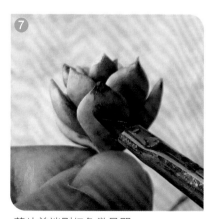

葉片前端刷紅色微暈開。

空氣鳳梨

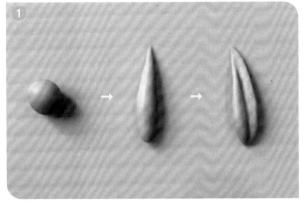

製作葉片。將黏土依圖示順序：搓圓→搓長水滴→以工具微壓扁及壓出中線。

 Tips 葉片造型小技巧

以指腹搓出長水滴狀。

從中央微壓扁，再壓出中線。

以手將葉片尖端再捏尖一點。

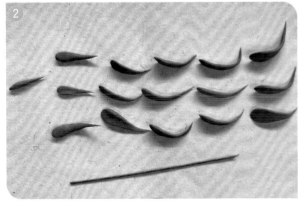

先做1個長水滴（最小）作為第一層葉片。第二層開始，再以步驟❶相同作法，捏出3片為1組，共15片的葉片。並準備一根鐵絲備用。

將第一層1片長水滴直接插在鐵絲的最上端。

第二層開始，以3片為1組，與上一層葉片交錯位置地進行包覆組合。

可在葉片尖端局部刷上桃紅色。

上色完成。

雅樂之舞

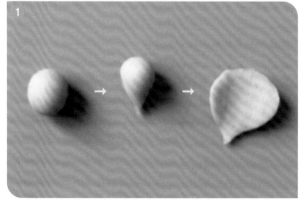

製作葉片。將黏土依圖示順序：搓圓→搓水滴→以工具**擀**平。

❷

以相同作法，捏出2片為1組，共5種尺寸、10片的葉片，由小到大排列好。並準備一根鐵絲備用。

❸

第一層2葉片（最小）以對生的方式組合於鐵絲端。再以相同方式，依第二層、第三層……順序，使各層葉片位置交錯地往下組合葉片。

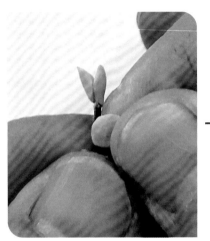

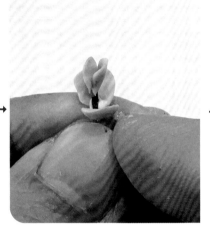

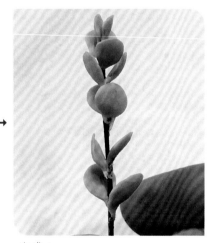

完成！

綠之鈴

❶

先準備2塊不同深淺與大小的綠色黏土，再將其混合揉成不均勻的狀態。

❷

製作葉片。取適量步驟❶調製的不均勻綠土，依圖示順序：搓圓→搓成胖水滴。

將1根鐵絲包上綠土。

共搓出6個不同大小的胖水滴葉片，由小到大排列好，以便進行組合。

將包好黏土的鐵絲端沾上白膠，組合上最小的胖水滴葉片。

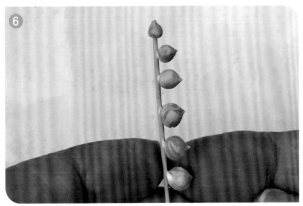

由小到大，依序往下沿著鐵絲沾上白膠，組合所有的胖水滴葉片。完成！

重點 2 破盆栽造景

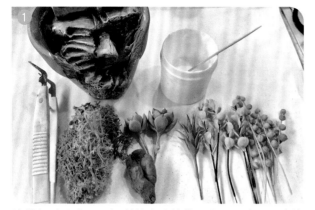

準備好破盆作品、捏製的多肉植物、白膠、夾子、人造草等。

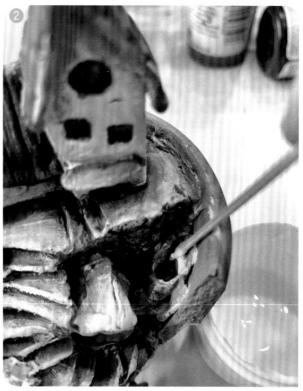

原本預備丟棄的破盆裡先填高基底、砌出階梯、高台（可預留一些空間不要整個堆滿），再堆加上蓋好的小屋、完成基本上色後，在事先預留種植物的地方塗上白膠。

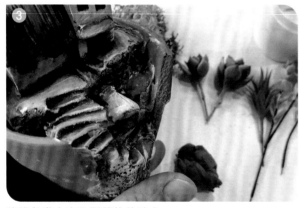

將綠色黏土塞入種植物的地方。

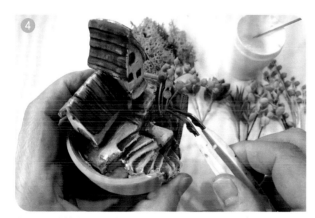

把多肉植物插入固定。

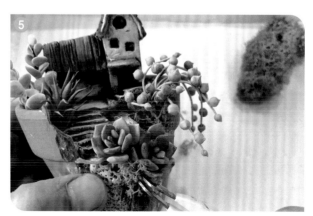

多肉植物旁加上人造草進行裝飾，可讓作品看起來更完美喔！

一花一世界，一草一天堂，破盆在巧思創意下，一樣存有盎然生趣～
除了充滿綠植點綴的山頂小屋外，製作成如山城小鎮般，
貼壁建築的房屋聚落也別有意趣吧！

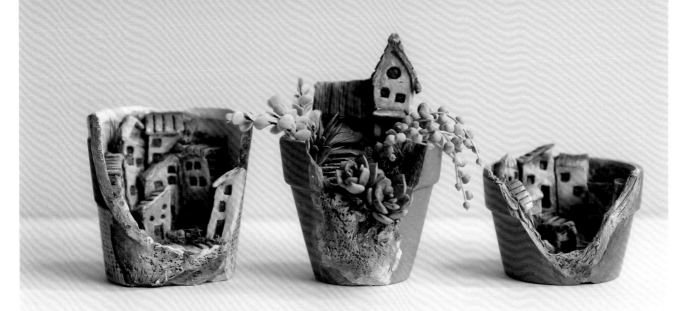

延伸創作參考

無論是普羅旺斯的地中海之美
亦或是夢想中的田園意境
皆在破盒中恣意展露。

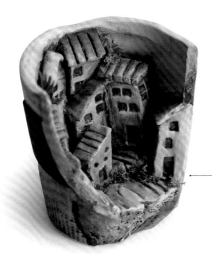
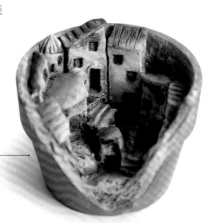

HOW TO MAKE

5

奇幻蘑菇小屋

| Size |

約高9 cm × 8cm

※ 黏土：日本LaDoll石塑黏土
　　　　日本DECO樹脂土
※ 工具：黏土基本工具、彎刀、七本針、
　　　　窗戶模、剪刀、玻璃瓶、木片、白膠、
　　　　牙籤、人造花草、壓克力顏料、上色筆

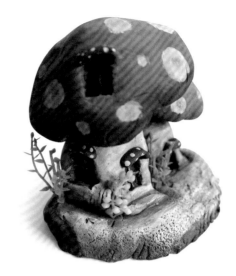

〔side〕

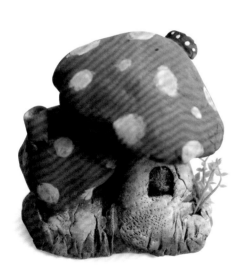

〔back〕

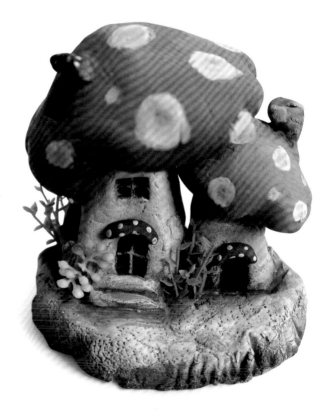

〔front〕

重點 1 製作蘑菇小屋

調色土

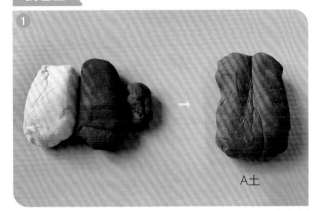

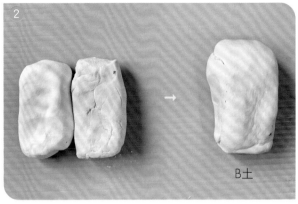

依圖左的約略比例準備三種色土，再充分混合調出右側的A土。

依圖左的約略比例準備兩種土，再充分混合調出右側的B土。

製作屋型

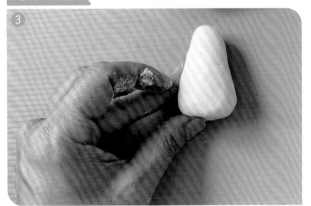

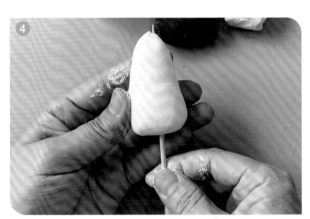

取適量B土搓成上瘦下胖的水滴形。

在搓好的水滴狀中插上一隻竹籤作為支撐。

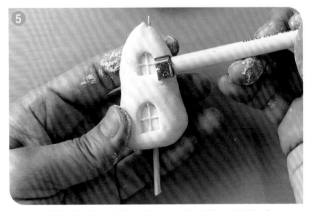

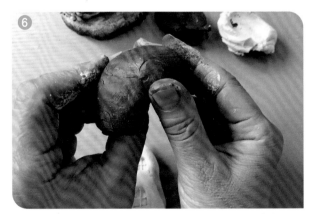

使用窗戶壓模壓出門窗。共製作2個（高、矮各1）。

取適量A土搓圓，並塑型成圓弧形。共製作2個（大、小各1）。

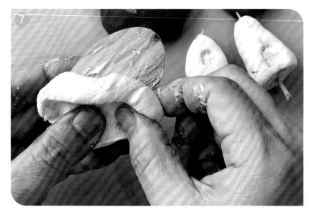

木底板塗上白膠，取適量B土平鋪在木底板上。

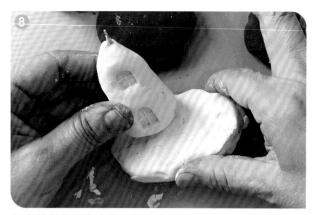

把先前製作的高水滴底部塗上白膠，固定在底板上。

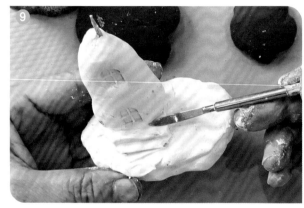

屋體前方加土，並以細工棒雕出樓梯。

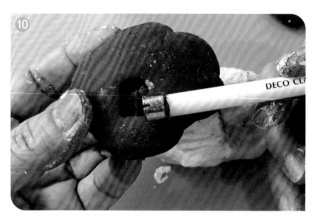

將大片的紅色屋頂插在步驟 9 上方。屋頂可利用窗戶模壓製出窗戶。

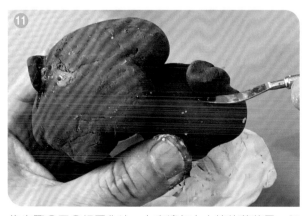

依步驟 8 至 10 相同作法，在旁邊加上小棟的蘑菇屋，紅色屋頂可變化加上煙囪。

重點 2　蘑菇小屋上色

整體打底色

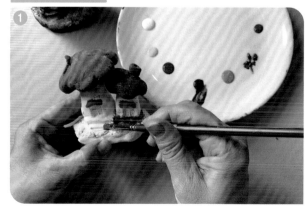

使用深咖啡色打底，從內側縫隙往外上色

打亮

以海綿刷淡大部分的咖啡色底，只保留暗面的深色後，底板邊緣上綠色。

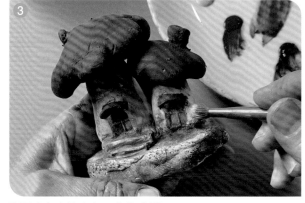
凸面處上少許白色，作為亮面。

疊加中間色

在暗面與亮面的交接處，刷上少許黃綠色作為中間色。

屋頂上色

凸面處上少許白色，作為亮面。

屋頂中間上少許的黃橘色，作為屋頂的亮面。

屋頂的亮面（黃橘色）銜接紅色，以打圈圈的筆觸方式暈開至屋簷。

筆沾少量白色，以打圈圈的方式畫出圓形的蘑菇斑點。

8

在白色斑點上，畫出更小的橘黃色點點。

9

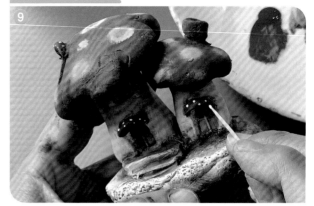

在窗戶遮雨棚上，以白色顏料點上小白點裝飾。

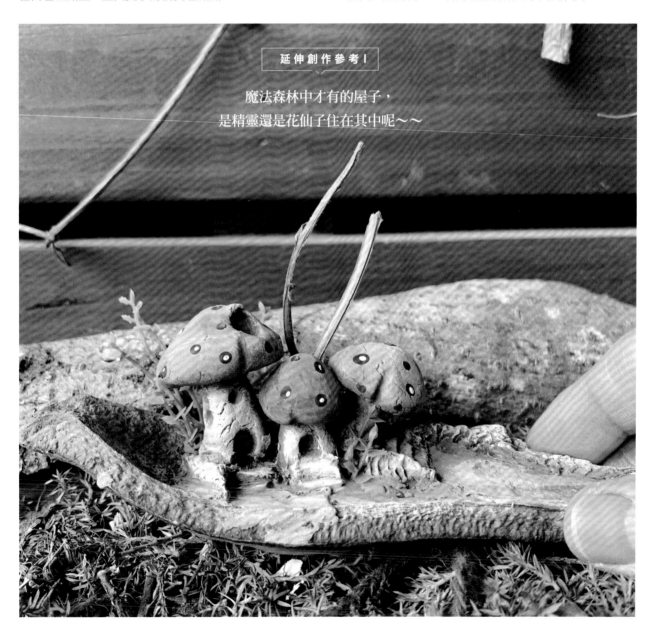

延伸創作參考 I

魔法森林中才有的屋子，
是精靈還是花仙子住在其中呢～～

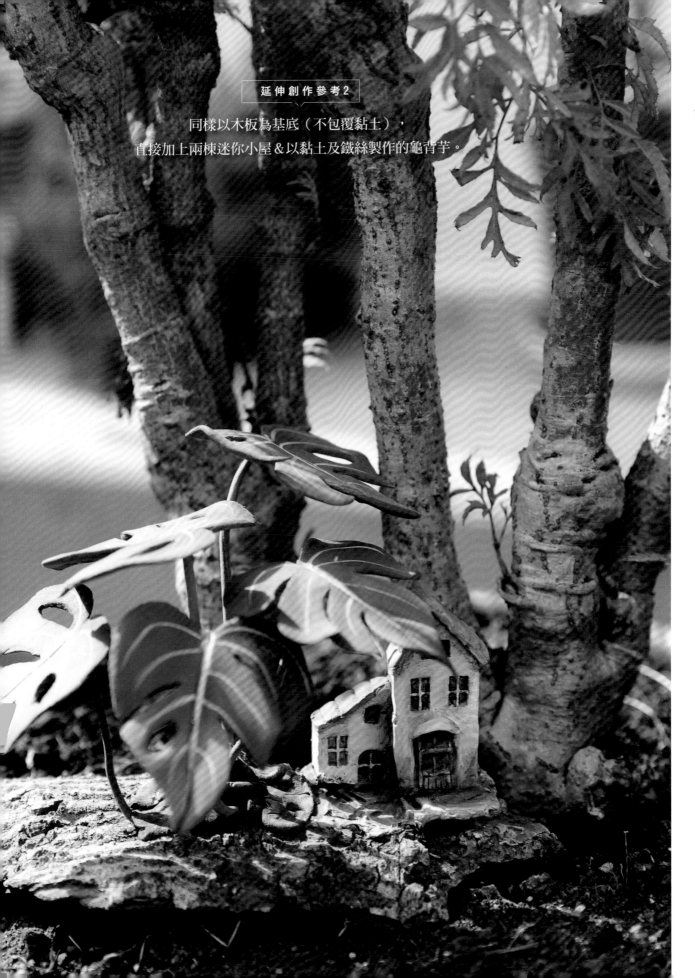

延伸創作參考2

同樣以木板為基底（不包覆黏土），
直接加上兩棟迷你小屋＆以黏土及鐵絲製作的龜背芋。

6

鄉村小屋

|Size|

約高9 cm × 8cm

✳ 黏土：日本LaDoll石塑黏土
✳ 工具：黏土基本工具、彎刀、七本針、
剪刀、木片、白膠、吸管、壓克力顏
料、上色筆

大小兩棟的屋頂
也可做不同的花
樣設計。

磚牆可故意裁空
幾塊或缺損，以
呈現老屋感。

側屋的牆面留白，
與主屋的磚牆作出
變化。

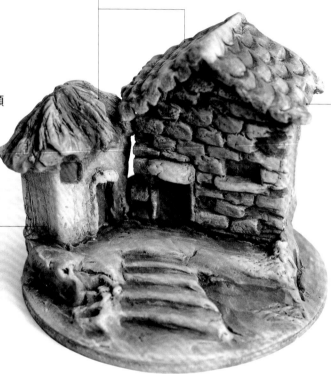

〔 front 〕

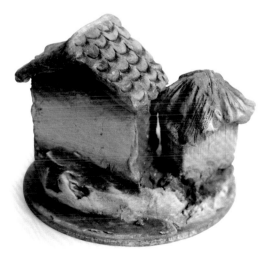

〔 side 〕

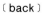

〔 back 〕

延伸參考

也可做成小院落感＆放上幾隻可愛家禽，會更有生活氣息喔！

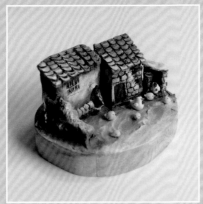

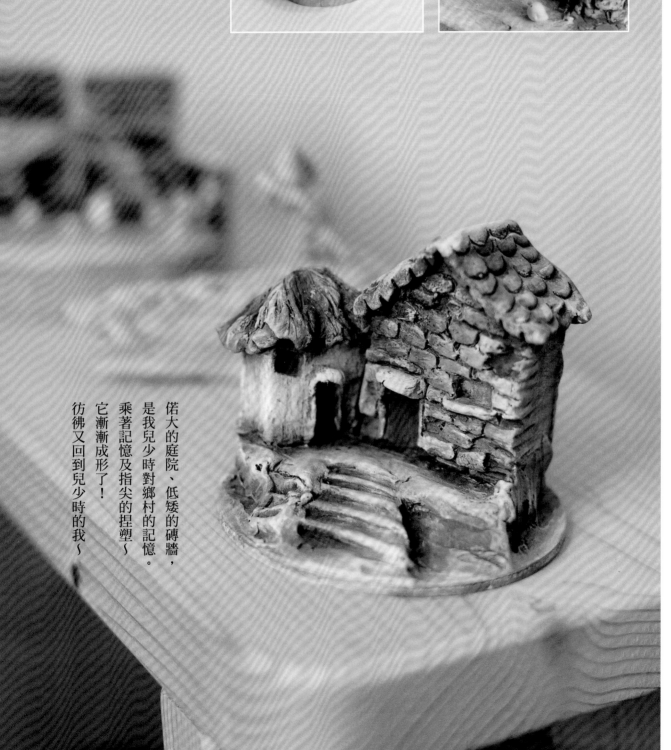

偌大的庭院、低矮的磚牆，是我兒少時對鄉村的記憶。

乘著記憶及指尖的捏塑～它漸漸成形了！

彷彿又回到兒少時的我～

HOW TO MAKE

7

擴香石小屋

|Size|

約高5.2 cm × 9.5cm

✳ 黏土：日本DECO黏土
✳ 工具：擴香石、切刀、細工棒、木片、
　　　　筷子、剪刀、白膠、牙籤、人造花草、
　　　　壓克力顏料、上色筆

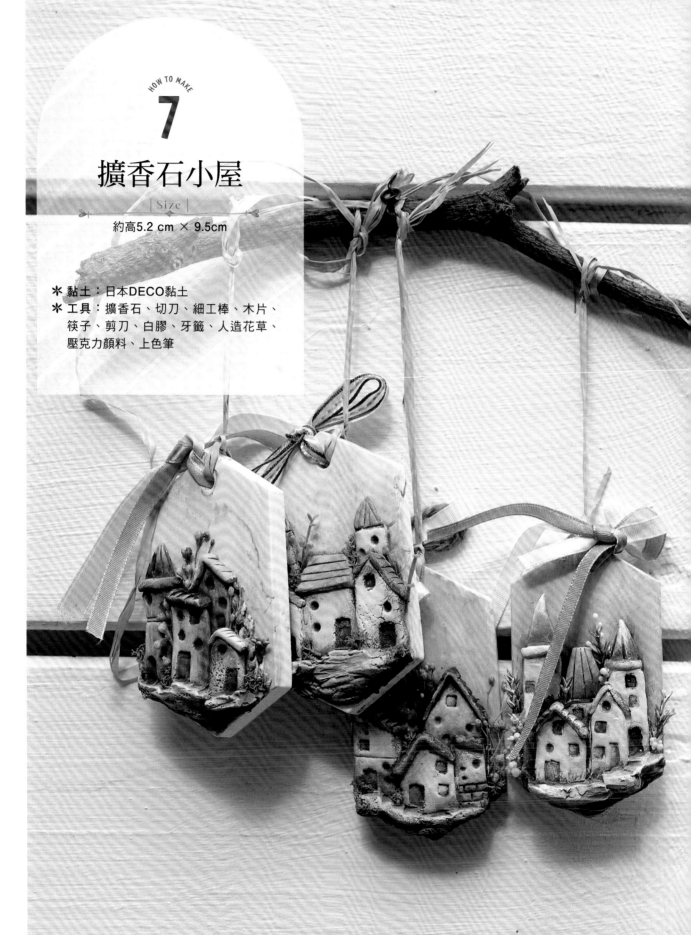

重點 1 擴香石堆疊房屋

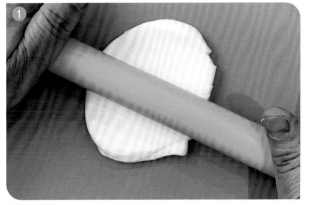

以擀棒擀製約0.7cm厚的黏土。

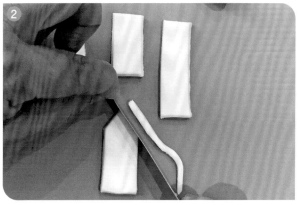

以切刀裁出設定好的房屋形狀，高矮形狀都依自己的喜好來製作。

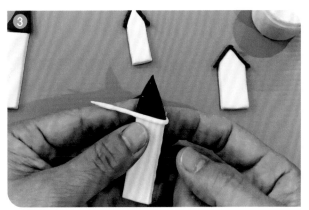

使用色土製作屋頂，也可搓邊條來修整及裝飾。

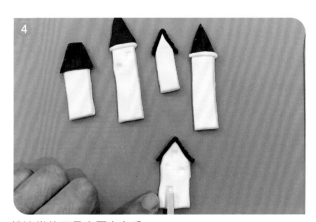

找適當的工具來壓出窗戶。

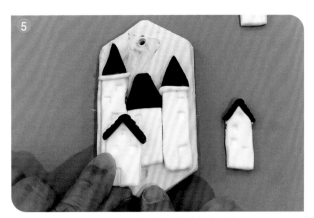

房子以堆疊方式，由高到矮排列在擴香石上。

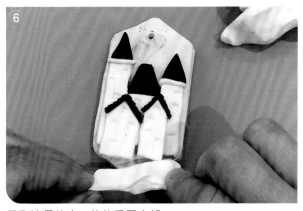

另取適量的土，修飾房屋底部。

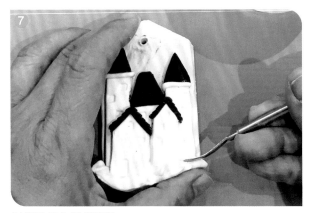

以細工棒作細部修整。

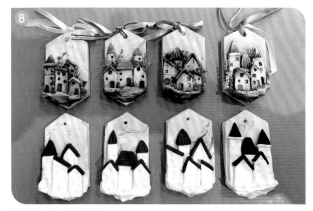

完成上色前的半成品。

〔示範作品〕

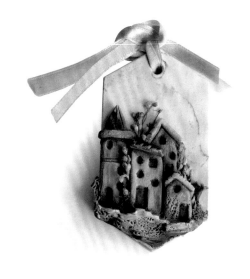

重點 2　擴香石上色&裝飾

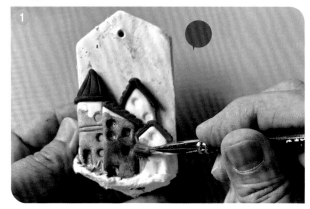

將深灰色以水稀釋後,上在屋子白色的部分,作為打底色。

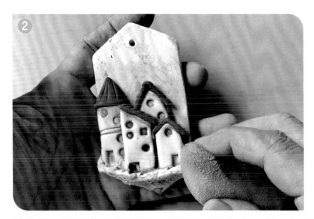

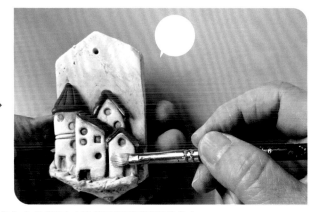

半乾後,以海綿擦拭出亮面。等打底的深灰色乾後,在凸面處上白色顏料(注意凹面要保留暗色)。

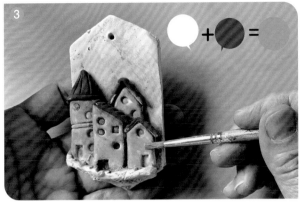

屋身上淡粉紅色。

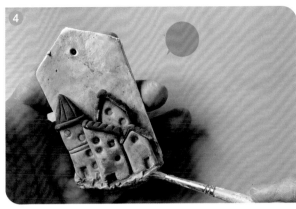

房子底部上深綠色。

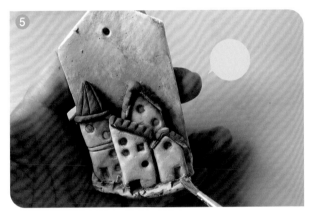

凸面處上少許的淡綠色，作為亮面。

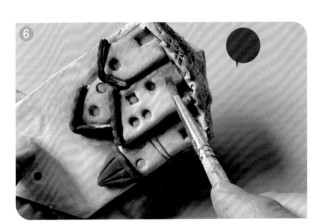

若房子的凹處暗面不夠，可再加強一些較深的粉紅色。

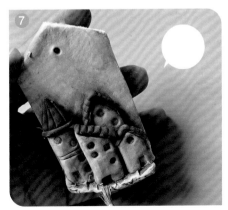

房子的邊緣處，上少許的白色，加強房子的亮面。

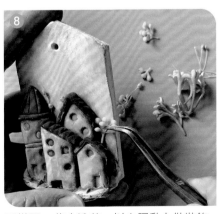

可搭配一些人造花，以白膠黏上做裝飾。

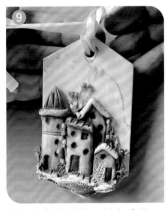

綁上喜歡的緞帶，就完成了！

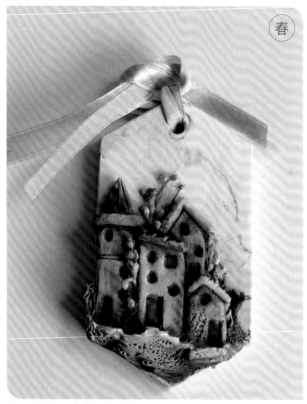

春

春・散著百花盛開的香氣

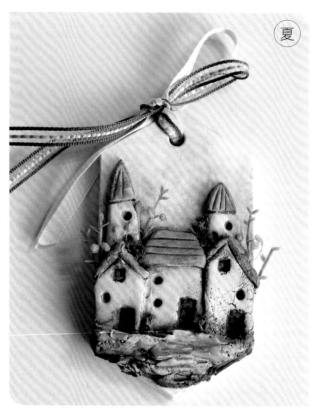

夏

夏・涼風中帶著翠綠草香

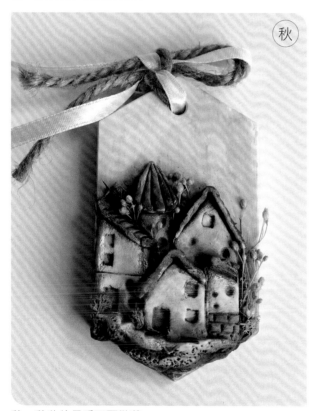

秋

秋・秋收的果香正飄散著

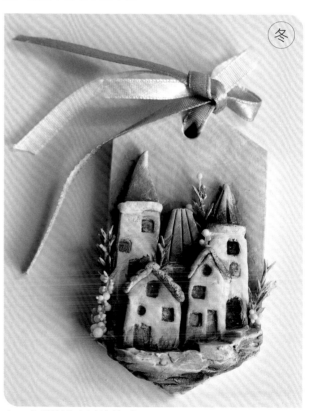

冬

冬・白雪間藏有淡淡的香

HOW TO MAKE

8

雪屋

| Size |

整組作品含底板…
約高23 cm × 17cm
單間小屋…
約高7 cm × 6.5cm

＊黏土：日本LaDoll石塑黏土
　　　　日本DECO黏土
＊工具：底用大木板、桿棒、細工棒、彎
　　　　刀、切刀，窗戶模、乾樹枝、壓克力顏
　　　　料、上色筆

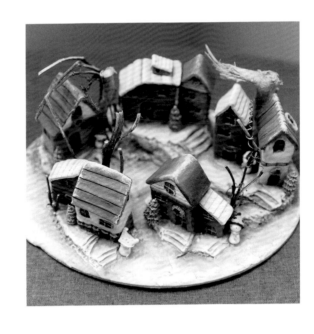

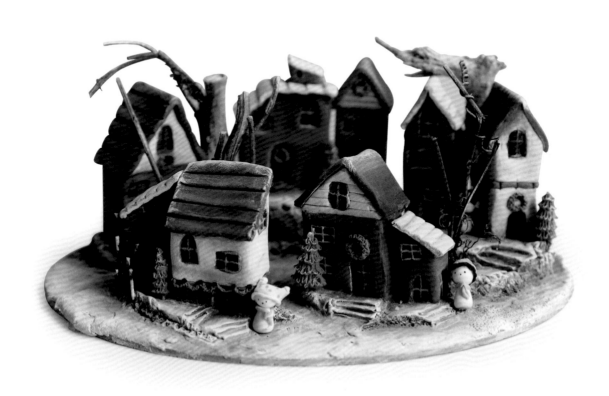

重點 1 **製作雙色屋**

LaDoll 石塑黏土+DECO黏土1:1 混合調均勻。

將❶的混合土與色土的單邊切齊，併在一起。

以擀棒將併在一起的兩種土平均擀平。

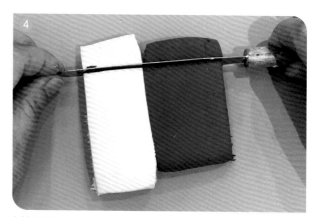

以切刀將兩種土一起切齊。

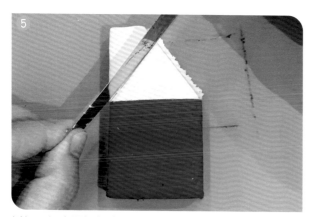

以切刀切出預設好的屋子形狀。

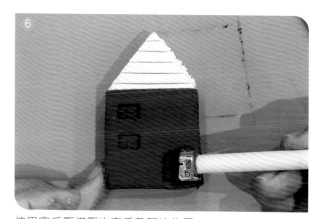

使用窗戶壓模壓出窗戶及門的位置。

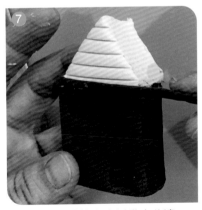

可在雙色土的接合處以黏土收邊。

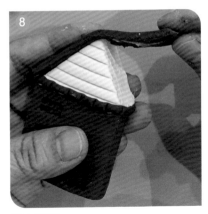

加上屋頂。

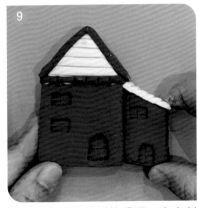

旁邊可加一間稍矮的房間,自由創作出喜歡的設計吧!

重點 2 製作聖誕樹&花圈

聖誕樹

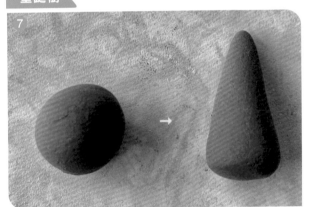

先將色土搓圓後,再搓成水滴狀。

在水滴黏土上等距離做記號。

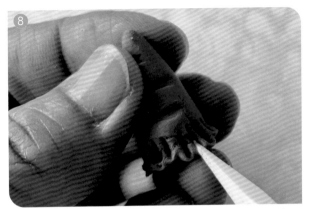

從最底部起,以尖型工具在做記號的位置由上往下刮。

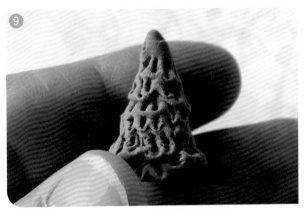

依相同作法,將整體直至頂端都推刮出紋路。

花圈

將黏土搓長後，圍一個圓圈。

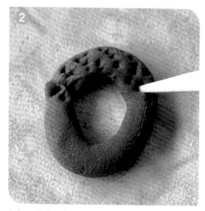

以工具輕戳壓紋，做出花圈濃密的感覺。

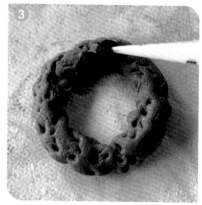

再取紅色的黏土，搓兩顆小圓球作為裝飾。

重點 3 **製作小雪人**

搓出圓＆水滴當作身體及頭，頭與身體中間以鐵絲固定。

製作帽子：紅土與白土各自搓長水滴，如圖所示間隔排列，再以壓盤壓扁。

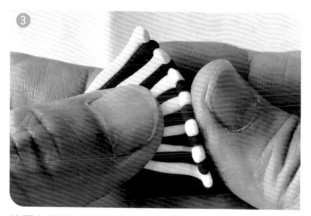

將壓合且排列好的土邊緣往上反摺。

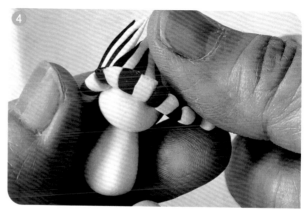

在雪人頭頂找出適當的位置，把帽子放上去、圍合一圈。

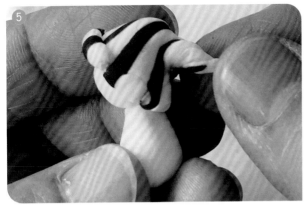

帽子尾端做扭轉收編。

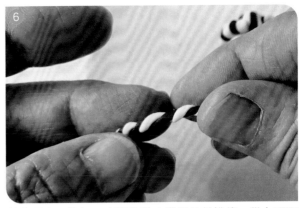

製作圍巾：將紅、白兩色黏土搓長且並排後，從上至下進行扭轉。

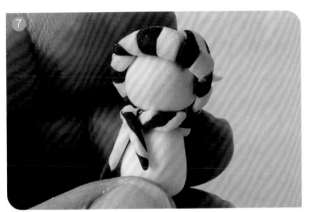

將圍巾圍在雪人脖子上後，在前面交叉。

以牙籤沾黑色顏料，點上眼睛嘴巴就完成了！

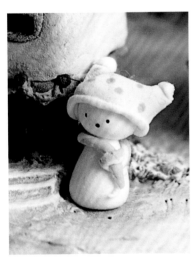

小雪人的圍巾、聖誕樹及花圈，
即使在冷冽冰雪的冬季中
也能散發出陣陣的暖意～
依以上示範作法為基礎，
試著任由童心自由發揮，
設計不同穿戴的特色雪人吧！

在搭建好的房屋之間，
可適量地植入枯木枝並刷上白色顏料，
作出如積雪般的自然美景。

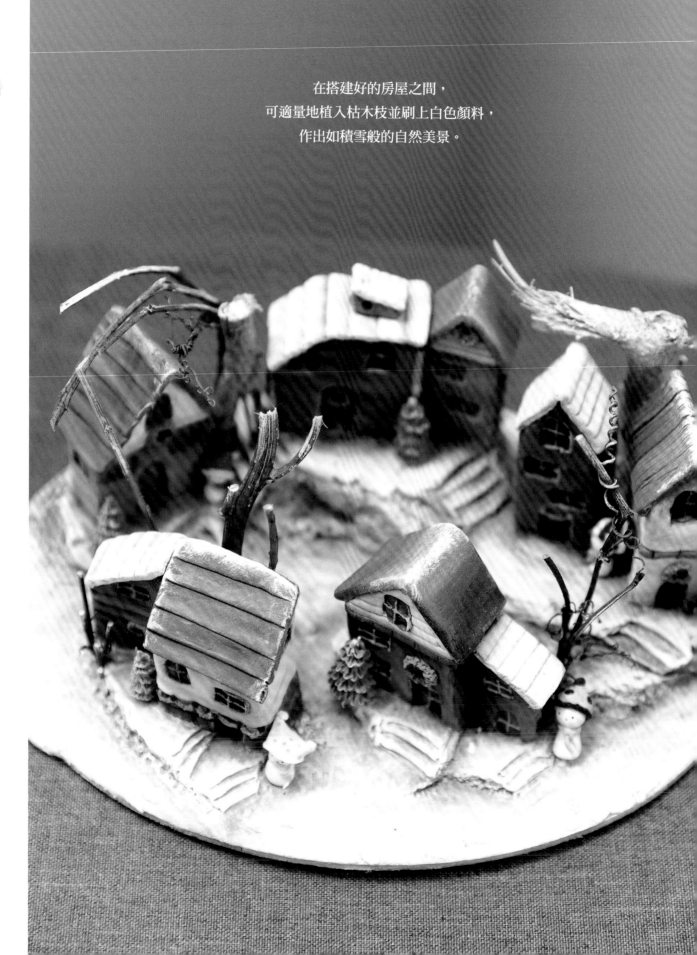

玩・土趣 04

自由彩繪！
歐風童話黏土迷你小鎮

作　　　　者／玩土屋の幸福工仿・洪秀芬Kiki
發　行　人／詹慶和
執　行　編　輯／陳姿伶
編　　　　輯／劉蕙寧・黃璟安・詹凱雲
執　行　美　術／陳麗娜
攝　　　　影／Muse Cat Photography 吳宇童
　　　　　　　（封面・作品欣賞圖・影片拍攝）
　　　　　　　洪秀芬Kiki（作法步驟圖）
美　術　編　輯／周盈汝・韓欣恬
出　版　者／Elegant-Boutique新手作
發　行　者／悅智文化事業有限公司
戶　　　　名／悅智文化事業有限公司
郵政劃撥帳號／19452608
地　　　　址／220新北市板橋區板新路206號3樓
電　　　　話／(02)8952-4078　傳真／(02)8952-4084
網　　　　址／www.elegantbooks.com.tw
電　子　信　箱／elegant.books@msa.hinet.net

2024年06月初版一刷　定價420元

經銷／易可數位行銷股份有限公司
地址／新北市新店區寶橋路235巷6弄3號5樓
電話／(02)8911-0825　傳真／(02)8911-0801

國家圖書館出版品預行編目(CIP)資料

自由彩繪!歐風童話黏土迷你小鎮 ／ 玩土屋の
幸福工坊, 洪秀芬(Kiki)著. -- 初版. -- 新北市：
Elegant-Boutique新手作出版：悅智文化事業
有限公司發行, 2024.06
　面；　公分. -- (玩.土趣；4)
ISBN 978-626-98203-4-4(平裝)

1.CST: 黏土 2.CST: 泥工遊玩

999.6　　　　　　　　　　　113006240

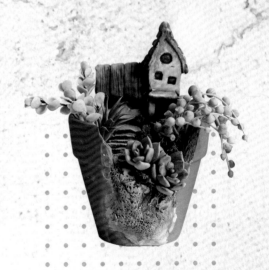